史上最好玩
動腦IQ
智力題
活化腦力篇

腦力＆創意工作室◎編著

前言

　　熟記一些耐人尋味的智力故事總是一件好事，它能幫你應付不停向你討故事的孩子，也能讓你輕鬆地在同學、朋友中成為話題焦點，甚至還可以助你在約會時贏得對面女生／男生的歡心。更何況大腦實在是個常用常新的東西，你一定懂得每天慢跑才會保持身材，那麼何不為你的大腦也準備一套晨練呢！

　　《史上最好玩動腦智力題》分為「活化腦力篇」和「激發思考篇」兩冊，「活化腦力篇」引人入勝，「激發思考篇」幽默精彩，各收錄智力故事100篇，每則故事都是一個充滿了懸疑色彩的智力題。如果你能答對超過半數以上的「活化腦力篇」故事題，那麼恭喜你，你是一個博學、睿智、無往而不勝的聰明人；若能答出超過半數以上的「激發思考篇」故事題，那麼也恭喜你，你是一位聰慧、幽默、人見人愛充滿魅力的人。

　　書中的主角周一與周二性格迥異，但都喜歡四處賣弄聰明，他們用有限的知識破解無限的難題，在他們那裡困難總是有辦法解決，案件總是會有破解的一天，謎題最終還是會明瞭的。真相只有一個，答案，就在書的的結尾為您揭曉！

　　為了讓讀者在品嚐思考的樂趣時，也得到視覺感官的享受，本書還特地請來優秀的插畫師為每則小故事配上了精美、搞笑的插畫，保證你會全身全心Enjoy it，High到把煩惱統統忘掉！

主要人物

周一
商人／哥哥／反派，風流不羈，聰明絕頂，凡事總能找到解決的辦法，而他的辦法又比別人的取巧得多。價值觀是享樂主義，天秤座，愛吹牛，稍微有些自大，喜歡自由自在，喜歡四處流浪、冒險。

周二
書生／弟弟／正派，正直、溫柔、嚴謹、沉默寡言，懂得的知識較多，不屑於投機取巧，但有時又不得不承認投機取巧的確能幫上大忙。摩羯座，在別人面前一副神秘莫測的樣子，只有在哥哥面前會顯得笨一點，平時很端莊，偶爾流露出一點小好奇。

芝芝
周一的女朋友，聰慧，喜歡出一些智力題來考周一，水瓶座。

露露
周二的女朋友，電視演員、模特兒，漂亮、開朗、單純，但是沒什麼大腦，牡羊座。

小小周
小男孩，也是周家的孩子，人小鬼大，有著小孩固有的冷血與好奇，雙子座。

寶寶
小女孩，小小周的同學，與小小周是朋友，喜愛學習，常常戲弄小小周，處女座。

第3章
讓你頭痛的1～9，數字謎語也瘋狂

第4章
「東區考克」的懸疑──心理故事題集

邏輯、推理經典套餐
高IQ追擊雅典娜

誰是我的準女友？

　　年輕帥氣頭腦也好的周一先生陶醉於他在科研所的這份工作，唯一不利的是，這使他成為一名忽略談戀愛的單身男士。不過今天他的運氣不錯，一位細心的朋友為他安排一次聽起來很吸引人的相親約會。

　　早早來到咖啡廳的周一感覺還不錯，他幻想著與自己約會的人將是怎樣一位女生，這與坐在餐廳裡等待服務員上菜時的心情有點異曲同工。二十分鐘的時間並不漫長，不過當約會時間到，令他感到十分意外的事發生了，來到周一座位前面的，竟然是四位年輕小姐，要知道很多事情並不是越多越好的。

　　不過情況還好，經過一番介紹，周一終於瞭解大概的狀況，原來為了考驗一下他的智慧，這位美麗而又「詭計多端」的約會女生請來了她的好友，共同給他出了一道推理題。

　　四位小姐的名字分別是芝芝、寶寶、咪咪、婷婷，周一先生詢問四位中哪一位才是和自己約會的女生，四位小姐卻有不同的回答。

　　芝芝說：「寶寶是來赴約的。」寶寶說：「是婷婷約你的。」婷婷卻說：「你要找的人是寶寶。」咪咪笑著搖頭說：「反正我一定不是你的『她』。」四位漂亮女士又告訴他，剛才她們四人在回答中，其實只有一個人說了真話。那麼說真話的到底是誰呢？誰又是前來赴約的女生呢？結果就隱藏在平凡的線索之中！

　　（腦袋轉一下，再去P.162看答案！）

超有趣的招聘面試

　　如何在茫茫人海中挑出一匹極具潛力的千里馬，每個老闆在這方面都各有自己的一套衡量標準。而今天這位老闆的辦法不僅簡單有效而且趣味無窮。

　　周一和周二兩兄弟一同來到這位老闆的公司應聘，可是由於應徵人數的原因，老闆只能錄用其中的一人。這個老闆知道周一、周二兩兄弟同樣都知識豐富，性格也是各有優勢，哥哥周一為人開朗，處事圓滑，而弟弟周二正直誠實，彬彬有禮，一時之間老闆也難以抉擇。於是他搬來一個並不太大的盒子，給兩兄弟出了一道題。

　　老闆對他們說：「這個盒子裡一共有五頂帽子，其中三頂是黑色的，有兩頂是紅色的，一會兒我把房間裡的燈關掉，我們三個每人隨便戴上一頂帽子，當燈再次打開時，每人都可以看見另外兩人頭頂的帽子，但是卻看不見自己的，你們不可以看箱子裡的帽子，然後用最快的速度告訴我，你們自己頭上帽子的顏色，誰說的又快又準，誰就得到這份工作。」同樣聰明的兄弟二人得到較量的機會，都在暗自為自己加油，其實平時親密的兩兄弟經常拿對方的性格互相取笑，弟弟周二說哥哥只會投機取巧，是沒有真本事的小滑頭，而哥哥周一則取笑弟弟是不會轉彎的死腦筋。那麼這一次，周一和周二誰會贏得老闆的垂青呢？

　　老闆說完以後將燈關了，戴好帽子又將燈點亮，哥哥周一看到老闆戴的是一頂紅色的，弟弟戴的是一頂黑色的。兩兄弟都在猶豫和思考，他們能憑此順利判斷出自己帽子的顏色嗎？

　　（腦袋轉一下，再去P.162看答案！）

10

老闆的三個女兒

聊天的時候周一得知他的老闆有三個女兒，周一向老闆詢問三個女兒的年齡，老闆便給周一出了一道小小的推理題。

老闆說他三個女兒的年齡加起來是13歲，三個女兒的年齡乘起來等於老闆自己的年齡，有另外一個下屬其實已經知道老闆的真實年齡，但是他依然不能確定老闆的三個女兒的年齡是多大，此時老闆又說他的女兒中，只有一個可以留長頭髮，周一便猜出了老闆三個女兒的年齡了。

你能根據這些線索，猜出老闆女兒的年齡嗎？

（腦袋轉一下，再去P.163看答案！）

海盜寶藏挖掘工

一個大財團的老闆在澳大利亞的一個名為洛豪德的小島上，發現了一批深埋在地下的寶藏。相傳在十六世紀，西班牙人從印地安人手裡掠奪了無數金銀珠寶，然而就在他們打算滿載而歸時，卻遇上了兇狠的海盜，海盜們攻擊每一艘船，並把他們掠奪來的寶藏埋在洛豪德小島。

財團的老闆無意間發現了大批寶藏，非常的高興，可是另一個問題又讓他頭痛不已，這塊寶藏共分為二十二個小區域，若要把這些寶藏挖掘出來恐怕需要大量的人力，他可不願意這些寶藏被別人分享，知道這秘密的人當然越少越好。

貪婪的老闆把這個難題丟給了他新應聘的員工周一，吩咐說：「這二十二個區域中，每個區域的挖掘至少要四個人，搬運區域中的財寶至少要三個人，最後將坑洞填補上至少又要兩個人，但為了保持他們的體力，每個工人在每項工程中只能負責一個區域，現在我的船能載下六十六個人，你必須在明早之前想到辦法，將施工人數控制在這個範圍之內。」

周一聽完老闆的要求淡淡一笑，爽快的答應下來，他為什麼會如此有信心呢？

（腦袋轉一下，再去P.164看答案！）

老虎與羊駝的「越獄」

　　動物園的三隻老虎與三隻羊駝為了逃出「監禁」牠們的動物園，聯合一致，共同策劃了這天晚上的越獄計畫。六隻動物在深夜裡悄悄逃出層層關卡，來到動物園的小河邊。這是牠們的最後一關，只要渡過這條小河，前面就是一片茂密的大森林。

　　可是就在這個時候，難題出現了，這個小河上只有一條渡河用的船，並且這條船非常的小，每次最多只能承載兩隻動物。老虎們提議大家自動排好隊，由一位划船的動物依次接每個動物過河，羊駝卻對這樣的安排十分不滿。

原來羊駝有著牠們自己的擔心：三隻羊駝與三隻老虎是勢均力敵的搭配，不過按照老虎說的方法過河，將會出現其中一個岸上老虎比羊駝多的現象，大家都知道老虎是肉食動物，誰能保證飢腸轆轆的老虎們，不會在中途使詐，在敵弱我強的情況下拿羊駝果腹呢！

　　於是羊駝提出過河條件，牠們說大家必須要想出一個分配辦法，使船無論是在靠岸還是行駛中，任何一邊岸上的老虎都不能比羊駝多。

　　老虎們對於羊駝這樣麻煩的要求十分惱火，牠們認為羊駝這種無理要求是不可能被滿足的，現有的條件下不可能有一個辦法滿足羊駝們提出的條件，而羊駝始終堅持牠們的過河原則，卻也拿不出一個具體的方案。

　　於是三隻老虎與三隻羊駝在岸邊爭執了起來，雙方僵持不下，眼看天快亮了，再不過河牠們的逃跑計畫就要失敗了。

　　就在此時牠們看見路過的周一，周一向來最愛惡作劇，幫助動物園的老虎越獄讓他覺得十分有趣，於是他給羊駝和老虎提出了一個符合牠們要求的過河步驟。你知道這個費腦筋的步驟是什麼樣的嗎？

（腦袋轉一下，再去P.164看答案！）

酷愛出題的女朋友

　　周一新的女朋友芝芝，很漂亮也很聰明，而且非常喜歡給周一出題猜謎，每次周一都會用很短的時間說出正確答案，讓芝芝歡呼雀躍著喝采一番。

　　這一次周一請芝芝為他介紹她的朋友們，芝芝又心血來潮，難為起周一來：寶寶、咪咪、婷婷是芝芝的三個好友，她們分別在南城、北城和東城做著不同的工作：醫生、律師、教師。

　　已知1、寶寶不在北城工作，咪咪不在南城工作；2、在北城工作的不是教師；3、在南城工作的人是醫生；4、咪咪不是律師。

　　芝芝要求周一，根據這些條件，猜出她的三個朋友分別在哪裡工作。當著眾多朋友的面，周一如果答不出來可是會丟人的哦，他能迅速得出準確的答案嗎？

　　（腦袋轉一下，再去P.165看答案！）

15

神秘的生日

　　周一與芝芝新認識並不久，不過他已經發現她是個多麼迷人的一個女孩子了。周一迫不及待地想多瞭解一下這個女孩，他甚至連她的生日是哪一天都不知道。說起生日，芝芝是哪一天出生的呢？

　　芝芝列出了十個日期，告訴在座所有的人，這十個日期中有一天是她的生日。

　　日期如下：

　　3月4日、 3月5日、3月8日；6月4日、6月7日；9月1日 、9月5日；12月1日 、12月2日 、12月8日。

並且芝芝還把她生日的月份告訴給她的朋友婷婷，又把她生日的日期吐露給另一個朋友寶寶。也就是說X月Y日是芝芝的生日，現在婷婷已知X的值，而寶寶已知Y的值，但芝芝並不允許兩人將已知的數字說出來。

婷婷和寶寶兩個人開始推理了起來：

婷婷說：「如果我不知道她的生日，寶寶肯定也不知道。」

寶寶則回答說：「本來我是不知道的，但是現在我知道了。」

婷婷說：「哦，那我也知道了。」

芝芝用讚許的眼光看著她的兩位好友，然後滿臉期待又有點惡作劇地看著她的男友周一。僅僅根據以上的情景，周一能推斷出芝芝的生日嗎？ 結果就隱藏在平凡的線索之中，周一會不會讓他的女友失望呢？

（腦袋轉一下，再去P.165看答案！）

運動會上的推理

周一約好去觀看女朋友公司舉辦的運動會，他已經提前安排好時間，所以信誓旦旦地向女朋友保證他不會遲到。但是偏偏不巧，那一天周一在工作上恰巧遇到非常棘手的事情，所以還是耽誤了一些時間。

等周一趕到比賽現場時，比賽早已經結束，比賽結果的宣布也錯過了一大半。女朋友芝芝當然非常不開心，為了讓女朋友不要鬧脾氣，周一反覆向芝芝道歉，並且對芝芝說他雖然沒來觀看比賽，但他卻能猜出芝芝代表班級參加的小組比賽一共有多少個項目，他還能推斷出芝芝在跳高比賽中取得了第二名的好成績。

周一從最後宣布的成績中得到了以下的資訊：有三個運動員01號、02號、03號參加了小組比賽；小組比賽的每一項運動都將根據運動員的表現給出固定的分數，第一名給X分，第二名給Y分，第三名給Z分，X、Y、Z為正整數且X＞Y＞Z；最後的總分是01號22分、02號得9分、03號得9分。02號在百米賽中取得了第一，01號在百米賽中取得第二。

周一是如何推斷出小組比賽的項目數量呢？又如何知道芝芝的成績呢？芝芝忙著向周一詢問推理的過程，果然把遲到的事情忘到九霄雲外。

（腦袋轉一下，再去P.165看答案！）

恐怖的森林之旅

　　哥哥周一帶著他的女朋友芝芝，還有弟弟周二，三個人來到恐怖森林探險。結果一不小心被當地的原始部落的人給抓了起來。原始部落的人們有些認為他們是神派來的使者，應該被好生相待，而另一些則認為他們是魔鬼派來的手下，應當被用酷刑處決。

　　部落的首領一時也無法斷定這三個人應該被放還是被殺，於是首領想出來了一個模稜兩可的方法。

　　首領將三個人的臉上分別塗上了顏料，然後將他們關在一個空房間裡，只有在晚上才把他們分開，讓他們吃飯和睡覺。首領告訴他們，每

個人臉上塗的顏料不是紅色就是綠色，每個人都可以看見另外兩個人的顏色而不能看見自己的顏色，當然他們也不可以互相傳遞答案，這樣的條件下誰如果能說出自己的顏色，那麼則說明這個人有神相助，部落將赦免他。

他們可以在分開享用晚餐時向部落首領提交自己的答案，但如果答案是錯的，第二天三個人將會被一同處死。

面對如此兇殘的部族首領三個人只能大眼瞪小眼，沒有充足的證據，誰也不敢貿然行動。他們每天白天相見，心情好的時候就一起說說笑笑，心情糟的時候就互相埋怨這次可惡的旅行，日子一天天過去，直到遇見了一個陌生的小精靈。小精靈聽說三個人的情況以後，很想幫助他們，但同時又怕得罪原始部落的人，於是祂故意留下一句很微不足道的線索給三個人，祂說：「我在你們那看見紅色的顏料了。」

精靈說了這句話後就匆匆走開，過了一夜，三個人依然誰也沒得出答案，可是就在第二天晚上，周一和他的弟弟周二順利說出答案被釋放了，第三天芝芝得知二人順利逃走以後，當晚她也正確地說出了自己的答案。結果原來就隱藏在平凡的線索之中，你知道三個人是如何推斷出答案的嗎？

（腦袋轉一下，再去P.166看答案！）

20

恐怖森林之旅の最麻煩的午餐

　　話說周一與弟弟周二在順利被釋放以後，很快就找到回家的路，他們猜想聰明的芝芝在第二天一定能推理出她臉上的顏色，順利逃出虎口。

　　第二天，芝芝果然從兇殘的部族中被釋放，但很麻煩，她並沒有即時回到家中，因為方向感一向不好的她在森林中迷路了。她在森林裡轉了兩天兩夜，最大的問題並不是無法找到出路，因為她知道她的男朋友周一一定會來救她出去的。目前最大的難題是她的肚子，她已經兩天兩夜沒有吃東西了，如果再不吃點東西，她恐怕沒有力氣等待救援的到

來。

就在芝芝的肚子咕嚕嚕叫個不停時，傻乎乎的小精靈又出現了。小精靈托著一個大大的用樹葉縫製的袋子，裡面裝了兩千顆新鮮的果子。芝芝高興極了，她向小精靈提出請求，希望小精靈能幫她一個忙，給她一顆果子吃。

小精靈卻面露難色，祂告訴芝芝，這兩千顆果子中有的是沒有毒的，但也有一些是有毒的。精靈告訴芝芝，當祂拿著一顆沒有毒的果子和其他果子比對時，祂能正確判斷出另一顆果子有沒有毒，但當祂拿一顆有毒的果子與其他進行比對時，祂的判斷可能是對的也可能是錯的。

現在已知有毒的果子佔少數，芝芝和精靈要用什麼樣的辦法，推斷出一顆安全無毒的水果呢？

（腦袋轉一下，再去P.167看答案！）

恐怖森林之旅の攔路的妖怪

芝芝被困在恐怖森林裡，周一、周二回到家以後，以為等上一天，芝芝會自己回來，可是一天過去了，也沒看見芝芝的身影。周一心裡很著急，第二天一大早，他就帶著乾糧和武器迫不及待地衝進森林中。

他在森林裡尋找了兩天兩夜，遇見好心幫忙的小精靈，小精靈將芝芝的位置告訴給周一，周一終於找到了芝芝，兩個人都很驚喜。

他們把身上帶著的最後一點乾糧吃掉，然後趁著天還沒黑，朝著家的方向走去。到了森林邊緣的地方，他們遇見一個有兩個腦袋、四條尾巴的大怪物，怪物聲稱自己是深林的看守者，任何人不可以隨便進出。

周一意識到自己遇見大麻煩，這個怪物是他的三倍大，還有鋒利的

爪子和牙齒，如果用武力解決，自己絕對佔不到什麼便宜。

　　猶豫之中的周一眼睛向右一瞥，卻看見三個盒子，他想無論如何也要拖延點時間，於是對怪物說：「尊敬的先生，旁邊的盒子是什麼呢？」沒想到這一問卻問到了怪物的傷心處，他說他奉命看守森林和一顆巨大的珍珠，為了怕珍珠被偷，他特意製作三個盒子，其中一個裡面裝著珍珠，另兩個是暗器。不過多年以後粗心的他竟然忘記珍珠在哪個盒子裡，明天就是收回珍珠的日子，他現在不知該打開哪個盒子。

　　怪物說：「每個盒子上各寫著一句話，但只有一句真話，其餘都是假話。」周一一看，第一個盒子上面寫著：「珍珠在這裡」；第二個盒子上面寫著：「珍珠不在第一個盒子裡」；第三個盒子上面寫著：「珍珠不在這裡」。周一看完了盒子上的字，立刻就指出珍珠的所在。怪物打開盒子，果然沒錯，為了感謝他們，怪物側開身體，讓兩人走出了森林。你能找出珍珠在哪個盒子裡嗎？

　　（腦袋轉一下，再去P.167看答案！）

森林裡的說謊者

一個小孩子獨自在外面與狗玩耍是很危險的，可是頑皮的寶寶還是趁著房間裡無人時，帶著聰明的小狗溜了出去。

小女孩很得意小狗可以亦步亦趨地搖著尾巴跟在自己身後，所以她心不在焉地哼著小曲，觀察頭頂掠過的喜鵲。她不知道，就在這時，身後的狗狗被一雙藏在陰影裡的手悄悄拖入了偏離小路的森林裡。

當寶寶發現小狗不見時很擔心，小狗的腳印消失在恐怖森林的入口，樹林裡傳來了陣陣冷風和隱隱約約的「汪……汪」的叫聲，寶寶聽得出，這正是牠的聲音。

在森林的深處，寶寶發現了渾身髒兮兮，玩得不亦樂乎的小狗，可是當她抱起小狗準備回家的時候，寶寶才意識到自己遇見麻煩了！

天色已經暗下來使她無法看清來時的腳印，四周都是樹林，她也沒有辦法辨別方向，就這樣，她迷路了！如果沒有人來為她指路，寶寶今晚就不能從森林裡走出去，而她是無法在可怕的森林中過夜。

正在寶寶感到十分難過、害怕的時候，走來了兩位老人，其中一位有著火紅色的頭髮，而另一位留著花白的鬍子。聰明的寶寶認出了兩位傳說中的老者，故事書中曾經提過，他們是兩位愛說謊的老人，紅頭髮老人叫「週一伯伯」，他每逢週一、週二、週三都要說謊，其他時間則說真話，白鬍子老人的是「週六伯伯」，他每逢週四、週五、週六就要說謊，其他時間說真話。

寶寶想向他們問路，可是為了得到正確的答案，她首先必須弄清楚

今天是星期幾，如果是週一、週二、週三，那麼她將向週六伯伯問路；如果今天是週四、週五、或者週六，那麼她就要向週一伯伯問路了，當然如果今天是週末，那麼她向誰問路都是一樣的。

於是小女孩寶寶向兩位老者提問說：「今天是星期幾呢？」讓寶寶沒想到的是，紅頭髮與白鬍子兩位老者異口同聲的回答道：「昨天才是我說謊的日子。」小女孩想了一想，便推斷出當天的日期，並從老人那裡得到回家的正確路線。如果換成是你，能不能順利地從森林中脫險呢？

（腦袋轉一下，再去P.167看答案！）

26

借水桶的美女

　　哥哥周一和弟弟周二正圍坐在桌子前吃飯，這時門口突然闖進來一個穿白色裙子、金色短捲髮的陌生女郎。她自我介紹說是樓上新搬來的鄰居，名字叫露露。露露想向他們借一個可以量出四公升水的水桶，這些水將幫助她拍攝在雨中的牙膏廣告場景。

　　哥哥周一和弟弟周二都立刻被露露的美貌吸引了，他們都想把水桶借給露露，可是不巧的是，兄弟兩人的家裡分別有三公升的水桶和五公升的水桶，偏偏沒有四公升的。

　　很少說話的弟弟周二非常遺憾地告訴露露，他沒有四公升的水桶，

所以沒辦法幫助她。露露有點失望，正準備要走時，卻被哥哥周一叫住了。

　　聰明又善於思考的周一怎麼會讓這個英雄救美的機會白白溜走呢？「只要努力思考，有限的條件有時也可以解決很多問題！」

　　周一向露露保證，他可以用一個三公升的和一個五公升的兩個形狀不規則的水桶，幫助露露準確量出四公升的水，露露聽了之後既驚訝又高興。你知道，周一用的是什麼樣的方法嗎？

　　（腦袋轉一下，再去P.168看答案！）

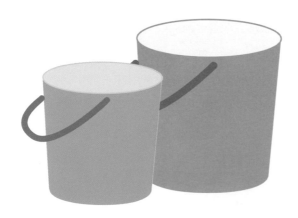

做蛋糕的笨女孩

樓上的漂亮小姐露露來到樓下周氏兄弟的房子前敲門，她想請聰明的兄弟兩人幫她處理一個小小的麻煩。

原來露露打算自己烤一個蛋糕來吃，於是她去外面買了140公克的麵粉回來，但是按照書上寫的配方，她只需要用50公克的麵粉來搭配已經調好的雞蛋與糖。

露露有一個天秤，有7公克和2公克的砝碼各一個，但是她仍然不知道該怎樣用這些東西秤量出50公克的麵粉。周二很積極地表示要去樓上幫她完成這個小任務，露露非常感激。用上面的那些工具，怎麼能秤出來50公克的麵粉呢？

（腦袋轉一下，再去P.168看答案！）

虎口脫險1

　　喜歡四處旅行的周一來到一個奇怪的國家,這個國家裡所有的人都十分有個性並且任性妄為。他們的國王就是一個極不講道理的人,他很討厭旅行,並且年老體邁,所以他很看不慣那些四處旅行遊玩的年輕人。這也是為什麼周一才來到這裡就被不明不白抓了起來的原因,並且有一批假裝忠誠的人揚言要拿他去餵老虎。

　　周一被關在這個國家的監獄裡,心中很惶恐,不過還好這個國家的公主似乎心地很好,她承諾幫助周一逃出去,在指定的時間為周一打開

一扇出城的小門。她勸周一一定要記得準時，否則錯過了時機將有很嚴重的後果。

緊接著公主給周一兩根繩子和一盒火柴，她說這兩根繩子每根從頭燒到尾都恰好是一個小時的時間，從現在起你四十五分鐘以後務必準時出發，早或晚一分鐘都不可以，沒有別的計時設備，如何精確的計時就要看你的本事啦！

原來這位公主並不是好心腸，她只是特別喜歡腦袋聰明的人，如果被關的是個聰明人，他可以算出正確的時間，那麼他將被公主偷偷的釋放；如果被關的是個笨傢伙，算錯了時間，那麼他同樣要被老虎吃掉。

還好周一平時就經常思考，所以很聰明，他立刻想出了辦法然後開始點燃繩子。最終，他在公主的幫助下逃出了那個奇怪的國家，還意外得到公主餽贈的一些財寶。

請問，周一是如何精確算出時間的呢？

（腦袋轉一下，再去P.169看答案！）

虎口脫險2

　　周一探險回來以後把自己的離奇經歷說給大家聽，他是如何被抓，如何差點被餵了老虎，又如何在公主的幫助下順利逃脫，並得到公主餽贈的禮物等等，說得繪聲繪影。周一的遠房弟弟周三，聽在心裡，覺得既刺激又羨慕，他也想見見那個不講理的國王，認識美麗的公主，然後帶回來一些財寶。

　　第二天，周三趁著大家不注意的時候，果然偷走了周一的航海地圖，帶上一點乾糧，根據周一的描述，直奔那個小島。不久，他順利地找到小島，同樣也是一下船就被捆綁了起來。那個國家的國王同樣不喜歡旅行的周三，決定用他去餵那幾隻總是餵不飽的老虎。

　　周三被關進了監獄裡，沒過多久，漂亮的公主出現了，跟周一口述的一樣，她承諾幫助周三逃出去，在指定的時間裡為他打開一扇出城的小門，同時她也警告周三一定要記得準時，否則會有很嚴重的後果。

　　到此為止，周三經歷過的都與周一說的一模一樣，他的心裡暗暗高興，心想接下來只要按照周一的方法算對了時間，就可以從公主那得到一筆財富然後高高興興回家。公主說出她的條件，她給了周三好幾根繩子，每根燃盡都是一個小時的時間，並讓周三在一小時十五分鐘以後出發。這下周三傻眼了，他明明記得周一講的是四十五分鐘，沒想到現在的要求改變了。周三想破了頭也想不明白該怎樣計算時間，你能根據周一計算的原理，得出計算的方法嗎？

（腦袋轉一下，再去P.169看答案！）

小鬼問路

　　只有九週歲的小女孩寶寶前不久剛結識了說謊國的兩位朋友，小女孩寶寶想趁著獨自在外的機會去說謊國找她的兩位朋友玩，可是她並不認識通往說謊國的路。

　　寶寶的面前有兩條路，一條通往說實話的國家，另一條通往寶寶想要去的說謊國，寶寶正在徘徊的時候，這兩條路分別來了兩個人，說謊國與實話國的人有共同的身體特徵，但是卻從不相互往來，所以寶寶知道這兩個人中一定有一個是從說謊國來的只說謊的人，另一個是從實話國出來的只說實話的人。為了知道哪條路是通往說謊國的，人小鬼大的寶寶跑上前去問路，並且很快地，她就詢問出自己想要的答案。

　　問路的方法不只一種，寶寶選擇了最方便的那一個，這個聰明的小孩子是怎樣從兩個國家的人口中找到方向的呢？

　　（腦袋轉一下，再去P.169看答案！）

幫助露露找出寶石

周一出門，周二獨自一個人在家，這時樓上新搬來的鄰居露露敲門，想請周二幫個忙。

露露一臉慌張，在周二的安慰下終於把事情的大概說了個明白：露露幫助一個珠寶商做廣告，珠寶商給了她一顆紅寶石做為酬勞，但是為了拍攝廣告時的安全，他們並不用真的珠寶拍攝，所以珠寶商又做了十一顆紅寶石的仿製品當作拍攝道具。可是粗心的露露竟然把自己的那顆真寶石和拍攝用的假寶石混在一起，由於仿製品的技術太精湛，所以連她自己都分不清哪個是真的寶石了。

已知真的寶石與十一個仿製品的輕重肯定有差異，但並不知道它是比仿製品輕，還是比仿製品重，周二能夠利用家裡僅有的一個沒有砝碼的天秤幫助美女露露解決難題嗎？他想了一會兒便決定動手試一下，只要肯思考，問題或許並沒有想像的那樣複雜。

露露看著周二把十二顆寶石拿上拿下，不一會兒就得出了結果，那麼其中具體的步驟應該是怎樣的呢？如果是你，會用什麼樣的方法呢？

（腦袋轉一下，再去P.170看答案！）

露露的晚餐

　　露露是個漂亮卻好像沒什麼大腦的女孩，但幸運的是當她遇見麻煩，總有一些不錯的朋友在身邊給予她好心的幫助。為了感謝經常幫助自己的朋友，露露決定請他們來自己家吃一頓可口的晚餐，住在樓下的周二很榮幸自己與哥哥也在被邀請的人之中，所以早早帶著一瓶香檳來到露露的家，看看是否能幫上些什麼。

　　周二來的很巧，露露正在為來賓安排位子，今晚用餐的加上露露一

共是三位男士和三位女士，露露原本的安排是三位男士坐在桌子的右邊，三位女士坐桌子的左邊，為了加以區別，男士的杯子裡已經被倒滿了水，女士的杯裡沒有倒水。但是現在露露似乎覺得這樣的安排又不太合適，她認為如果能讓每個男士的旁邊都至少有一位女士陪伴，那是再好不過的。

若要調整位置，就要移動代表身分的杯子，但是移動杯子會不小心留下指紋，影響美觀，有沒有一種方法能只移動一個杯子，就達到露露要男女間隔的條件呢？

在一旁的周二知道露露的想法以後，立刻拿起了一個杯子，調整好以後用手帕仔細把手指印擦掉，露露的要求就這樣被簡單的滿足了，周二是怎樣做到的呢？

（腦袋轉一下，再去P.170看答案！）

酒桶裡的佳釀

　　周一的老爸去自己的酒窖裡勘察，結果一不小心碰壞了兩個釀製葡萄酒的酒桶。老周心疼不已，這兩個酒桶裡的酒都是十多年的佳釀。酒桶破掉了，如果不能很快把酒喝掉實在是很可惜，於是老周決定將這兩桶酒分給他的親朋好友。

　　每個酒桶裡都有8斤酒，一共是16斤，首先老周打算要給自己留4斤，給嗜酒的老老周送4斤，並且給兩個老鄰居每人4斤。大家一聽有好酒可分，便各自拿著容器紛紛趕來，但匆忙之中大家才發現，誰也沒帶量酒的容器來。

　　老周在酒窖裡找了一圈，最後只找到一個可以裝3斤的小酒桶，如何把這16斤酒平均分給四個人成了老周的難題，於是他命令前來幫助爺爺老老周取酒的周二和幫助自己取酒的周一，讓他們來提出一個解決辦法。當然，為了衛生，已經被分出去的酒是不能再倒回來的。

　　老周的兩個兒子都十分聰明，這一次老周故意在眾人面前考驗自己的兒子，周一、周二他們兩人誰將贏得這一次的表現機會呢？

（腦袋轉一下，再去P.170看答案！）

深夜爭分奪秒

深夜，周家一家老小在護城河邊急得團團轉，沒想到周家爺爺50年前得罪的仇人，竟然在老周行將就木的年紀尋仇上門。怪只怪周爺爺年輕的時候少不更事，有點小聰明就四處招搖撞騙，貪玩騙人說人家家中有妖，結果害得那人後來妻離子散。

仇人在後窮追不捨，大兒子周一只能帶著全家先躲一躲。過橋的時間只能有30秒，稍慢一點，敵人就可能會追上來。因為周家每個人的體質不同，所以過橋的速度也不一樣：年輕力壯的哥哥周一過橋最快，只需要1秒；弟弟周二需要3秒；周媽媽需要8秒；爸爸老周需要6秒；爺爺老老周年老體邁需要12秒。

護城河的橋並不寬，每次最多只能過兩個人，本來周家5口過橋的時間是很充裕的，但是現在偏偏是深夜，天黑伸手不見五指，所以任何人要想過河，必須手持一隻手電筒，不然很有可能掉到河裡。別問他們為何匆忙逃跑時還會帶一隻手電筒，請先想一想，利用這僅有的一隻手電筒，周家5口能在30秒內全體過河嗎？（手電筒不能用拋的必須由人來拿著，每個人都要走過河，不能用背著、抱著、游著等方法）

（腦袋轉一下，再去P.171看答案！）

愛吃西瓜的小矮人

　　周一與周二尋找寶藏，世界上唯一知道寶藏所在地的是一群可愛的小矮人。周一千辛萬苦找到了這群小矮人，但小矮人好像並沒有注意到周一的到來，他們正在圍著一個西瓜發愁著。

　　周一好不容易才打聽出小矮人們發愁的原因，就在昨天，小矮人們撿到一個大西瓜，所有的小矮人都很高興，但是在如何切西瓜這件事情上，小矮人們卻有了不一樣的建議。已知一共有24個小矮人要吃西瓜，其中有8個小矮人因為身分尊貴，所以分到的西瓜應該比別人多或者大，但要求這8個小矮人之間的待遇是相同的，其餘矮人之間的待遇也必須是相同的。

　　還有一點，就是矮人們比較小，而西瓜比較大，所以矮人每切一刀都是十分不容易的，如果可以，切西瓜的時候必須要用最少的刀數。小矮人們該如何來分西瓜呢？周一能不能從他們那裡得到寶藏的位置呢？

（腦袋轉一下，再去P.172看答案！）

開啟寶藏的金鑰匙

　　皇天不負有苦人，這一天，四處探險的周一與周二在峽谷裡找到了他們想要找的寶藏。他們走進峽谷的最裡面，在那個好像是大廳的房間裡，呈現在他們面前的是兩個做工十分考究的箱子，無疑箱子裡面裝有很珍貴的東西。

　　箱子的前面有一串鑰匙和一張小紙條，紙條上寫的字告訴他們，在這七把鑰匙中，有一把可以開啟金色的那個箱子，箱子裡裝滿了鑽石，另一把可以開啟銀色的箱子，箱子裡裝滿了黃金。另外的五把鑰匙中有

3把是炸彈鑰匙，一旦插到鎖孔裡就會迅速爆炸，2把是插到鎖孔裡就會融化的，如果鑰匙融化，那麼箱子將永遠也沒有辦法被開啟，如果把兩個箱子的鑰匙用反了，它們一樣會融化在鎖孔裡。

同時，紙條上還留下了五條提示：

1、七把鑰匙當中，融化鑰匙的左邊一定有炸彈鑰匙。

2、最左邊與最右邊的兩把鑰匙都不能融化。

3、左邊第二和右邊的第二把，它們的功能是一樣的。

4、兩把炸彈鑰匙中間夾著能開啟金色箱子的鑰匙。

5、有一把融化鑰匙夾在兩把炸彈鑰匙中間。

透過上面的提示，你猜出七把鑰匙的分布情況了嗎？

（腦袋轉一下，再去P.172看答案！）

自相殘殺的海盜

從前有一艘在汪洋上行駛的海盜船，不幸在夜裡，這艘船遭遇了暴風的侵襲，大部分水手沒有逃過此劫難，在大海中喪生。第二天早上，他們發現倖存者只剩下三個，三個被困在海上的海盜為了生存必須要爭奪食物，但船上的食物只剩下維持一個人等到救援來臨的份量。要不就是三個人同歸於盡，不然就是給一個人生還的機會，海盜們選擇了後者。他們決定用比賽槍法來決定誰活下來。

三個海盜中A的命中率是30％，B的命中率是50％，C的命中率最高，是100％。為公平起見，他們決定按這樣的順序：A最先開一槍，B第二個開一槍，C最後開槍。然後就這樣反覆循環，直到他們只剩下一個人為止。那麼這樣做三個人存活的機率就一樣大了嗎？如果不一樣，三個人中誰活下來的機會最大呢？他們都會採取什麼樣的策略讓自己成為活下來的那個人呢？

（腦袋轉一下，再去P.172看答案！）

酒會上的設計師

露露應邀出席巴黎服裝展，服裝展之後有個小小的酒會，露露需要攜帶男伴參加，於是她找到了周二。周二一向不喜歡參加這種場合的聚會，不過露露盛情邀請，周二便沒有推辭。

酒會上，各個國家的設計師、模特兒、贊助商、媒體記者、攝影師等等雲集一堂，可是露露偏偏又是一個神經大條的女生，別人介紹給她認識的朋友，她總是轉眼就忘記人家的姓名、國籍甚至職業。這不，她又忘記了一個名叫DK的大設計師的國籍了！

不過還好這一次有周二救場，他經過分析，最終得出答案，然後用耳語悄悄告訴露露，露露這才總算矇混過關。

來自日本，法國，美國，德國，義大利的五名設計師正圍在一起聊天，據露露瞭解：

（1）Karl與另外兩名設計師合作過。

（2）義大利設計師和另外三名設計師合作過。

（3）Miu沒有和法國設計師合作過。

（4）美國設計師和安娜合作過。

（5）法國、美國、德國的三名設計師相互之間都合作過。

（6）Kong僅與一名設計師合作過。

　　現在露露怎麼也想不起來DK是哪個國家了，根據以上的條件，可以判斷出DK是哪個國家的設計師了嗎？又是如何判定的呢？

（腦袋轉一下，再去P.173看答案！）

第**2**章

科學原理小花園
掃盲、娛樂ing

老老周的「妖怪」

　　老老周現在已經是一位年紀一大把的老爺爺了，走在大街上再也不會東湊湊熱鬧，西看看風景，但當他還像自己孫子一樣大的時候，他可是個一刻也閒不住的搗蛋鬼。市集上人來人往，年輕的老老周逆著人潮在人群裡悠閒地穿梭，突然他看見好幾個手拿缽盂，身穿僧袍的僧人，只有十幾歲的老老周當時心血來潮的想，從來也沒看見過和尚的「老窩」是什麼樣，於是他決定尾隨和尚去他們的廟宇看看。

　　小老老周來到了廟裡感到很失望，因為在他看來廟裡空空如也、冷冷清清，也沒有什麼好玩的。而就在這時，一個奇怪的現象發生了，他發現屋子裡的桌子上擺放的銅磬竟然自己嗡嗡地響了起來，仔細一聽，他發現外面的大撞鐘一響，屋內的小銅磬就會跟著響起來，大撞鐘一停止，屋裡的小銅磬就停了。小老老周想明白事情的原理，他為這一發現而感到沾沾自喜，並且很快就構思好要如何利用這個發現。

　　小老老周找到了同在廟宇周圍的小賴皮家裡，這個小賴皮仗著自己年齡大、體格壯，總欺負小時候的老老周，小老老周下定決心，要好好整治他一番。小老老周發現小賴皮的家裡果然也擺著一個銅磬，他暗暗慶幸。小老老周神秘兮兮的告訴小賴皮家裡有鬼，一開始小賴皮並不相信，但當他發現銅磬自己響起來的時候，心裡便開始害怕。小老老周走後，小賴皮說服自己的父母請來各式各樣的除妖法師，統統都不管用。無奈小賴皮家只得請小老老周來幫忙，小老老周哪裡懂得什麼驅魔之術呢？他能自圓其說，趕走「妖怪」嗎？

（腦袋轉一下，再去P.173看答案！）

雞蛋站起來

別看寶寶是個小女孩，她的鬼點子可不比任何一個調皮搗蛋的小男孩來的少。如果告訴你還在讀小學的小孩子已經懂得賭博了你會吃驚嗎？其實這些事情在不安分的孩子們那裡可都是家常便飯呢！

班上最大的搗蛋分子小小周看到寶寶新買了一套漂亮的文具，於是巧言令色、威逼利誘的想把這套文具弄到手。不過寶寶豈能是那麼輕易就上當的角色？無論小小周用什麼辦法，寶寶就是不上當。小小周眼看著就要黔驢技窮了，這時寶寶卻突然間開了芳口。

寶寶提議：「既然你真的想要，我們可以賭一次，如果我輸了，文具歸你，但如果我贏了，你的玩具要借我玩一個月。」

小小周雖然眼饞，但也不至於失去頭腦，他先問明白了寶寶要賭什麼。寶寶的賭博方法很簡單，她說都知道圓圓的雞蛋是立不住的，我們倆誰要是能把雞蛋立住，我們就算誰贏。

小小周不相信雞蛋在不藉助任何外力也不被破壞的情況下可以被立住，但是他給自己留了一個退路，他提出條件說，讓寶寶先來立雞蛋。他想如果寶寶先拿出方法，自己還可以學她的，規則裡沒有不許學別人這樣一條，那樣最壞也就是打個平手而已。

沒想到寶寶一口答應，於是小小周去餐廳偷拿了一個雞蛋，寶寶拿出媽媽給自己帶著吃的雞蛋。按照規則寶寶先來，她把自己的雞蛋放在一個光滑的桌面上，然後像擰陀螺一樣讓雞蛋旋轉起來，雞蛋果然轉著立起來了。接著輪到了小小周，他學著寶寶的樣子也把雞蛋轉了起來，

但是他的雞蛋沒轉兩下就倒了，總是立不起來。那麼當然，這次打賭的結果是小小周輸掉了，不僅沒得到新文具，還把自己的玩具也輸掉。

　　事情過後，小小周很不服氣，他想不明白為什麼寶寶的雞蛋就能立起來，而自己的雞蛋卻不行，你知道這其中的原因嗎？

（腦袋轉一下，再去P.174看答案！）

48

搞笑版的化學題

寶寶是班級中的化學課代表，每一次化學考試她都能拿到很高的化學成績，每次的家庭作業她也都沒有讓老師失望過。可是這一次的化學家庭作業題卻把寶寶給難住了，這道題目是這樣的：

A和B可以相互轉化。

B在高溫中與水反應可以生成C。

C在空氣中會氧化成D。

D有著臭雞蛋氣味。

問：A、B、C、D各是什麼？

寶寶獨自做不出這道題，只好向她的爸爸請教，父女兩個人研究了半天，終於有了點眉目。他們認為有臭雞蛋氣味的D是硫化氫、C是氫氣、B是硫，硫在高溫中與水反應可以生成氫氣，C氫氣在空氣中會轉化成硫化氫。

可是如果B、C、D是他們剛才得出的結果沒錯，那

麼這道題中可以與B硫相互轉化的A又是什麼呢？父女二人又陷入了討論當中！

　　這時，早在一邊旁聽的寶寶的奶奶終於再也忍不住了，她把頭湊到寶寶的化學本子前，看清楚了題目，然後十分驕傲說：「這有什麼難嘛……」之後寶寶的奶奶很輕鬆的說出她的答案，讓人驚訝的是從沒有學過化學的奶奶所給出的答案，竟然完全符合這道題的要求，現在，你能猜出奶奶給出的答案是什麼嗎？

　　（腦袋轉一下，再去P.174看答案！）

會游泳的石麒麟

　　遠行的周二在回家的路上路過一個小城，天已經快要黑了，他只好準備在這個小城裡先住上一夜。周二找到一家看起來還不錯的旅店，但到了掏錢的時候才發現，自己隨身的錢包竟然被小偷偷走了，周二既憤怒又懊惱，沒有路費，他將要怎麼回家呢？眼前沒有吃的也沒有地方可住該怎麼辦呢？

　　這一切都被好心的旅店老闆看在眼裡，他看出周二一定是個丟了路費的外地人，眼見周二風度翩翩不像是個壞人，所以店老闆在周二的請求下答應讓他在旅店免費住一天。第二天一早，周二早早起來，正要跟旅店老闆道謝辭行，卻看見旅店老闆帶著一大群人來到了不遠處的河邊。

　　幾個年輕的男子紛紛跳到河裡去，然後一臉遺憾的回來，原來旅店老闆是在找他的兩個石頭麒麟。有一年這條河發大水，旅店老闆家的房子坍塌了，門前兩個雕琢精美意義非凡的石頭麒麟也被沖進了河裡，旅店老闆搬家以後年年都來撈這兩個象徵吉祥的麒麟，不過奇怪的是，它們就跟失蹤一樣，怎麼也找不到。

　　周二聽說了事情原委，觀察了一下地形，於是告訴大家，不要往河的下游去找了，麒麟一定是跑到河的上游去了。眾人聽他這麼一說有的嘲笑有的勸阻，麒麟只有可能被沖到下游，怎麼可能跑上游去呢？周二並不與大家爭論，只是告訴旅店老闆自己是不會騙他的。

　　旅店的老闆決定相信這個年輕人一次，於是他派人往上游找去，結果令人吃驚，麒麟果然被找到了，周二是怎麼知道麒麟的去向的呢？

（腦袋轉一下，再去P.174看答案！）

石麒麟浮出水面

　　旅店老闆找到了石頭麒麟以後非常高興，他決定立即將兩個遺失多年的「老朋友」給打撈上來。這些被他雇傭的小伙子們可為難極了，兩個石麒麟，每個都有千斤重，如何能把那麼重的東西從水裡給撈出來呢？

　　遇見周二的旅店老闆今年還真是幸運，就在大家都為這件事一籌莫展的時候，周二已經想出一個好辦法。他請旅店老闆雇來八艘大木船，然後找來很多結實的繩子，並吩咐那些小伙子讓他們把其中的四艘大船上裝滿水。

　　在一邊觀看的眾人還是一頭霧水，不知道周二用的是什麼辦法。那麼你能猜到周二下一步的打算嗎？他將如何讓兩千斤的麒麟浮出水面呢？

　　（腦袋轉一下，再去P.175看答案！）

不穩固的碟子與碗

　　周一與周二的媽媽是個很慈祥的家庭主婦，每一次家裡來了客人，周媽媽都要沏上一壺好茶，以表示對客人的歡迎，但是沏茶這一件小事也會有很多小麻煩。家裡的茶碗總是不時就會被周媽媽打破一個。

　　今天家裡又來了客人，周媽媽照例沏上了一壺好茶，不過就在周媽媽端著茶壺走向茶桌的時候，一個放在碟子裡的小茶碗又滑到地上摔破了，周媽媽十分奇怪，自己明明端得很穩，為什麼小茶碗會像長腳一樣，自己滑到地上呢？

　　在一旁的周二將這一切都看在眼裡，他趁機溜到廚房裡，將媽媽的茶具仔細檢查了一遍，終於發現其中的原因所在。他告訴媽媽，以後在使用茶碗之前，將它們用熱水燙一下，這樣就不會讓茶碗滑掉了。周二的媽媽按照周二的說法，每次使用之前都用熱水將它們沖洗一下，果然類似的情況就再也沒有發生過，周媽媽很好奇這到底是怎麼一回事，為什麼用熱水洗一下的碗和碟子就不滑了呢？

　　（腦袋轉一下，再去P.175看答案！）

大自然的魔法墨水（一）

　　一向玩世不恭又鬼點子頗多的周一很少會向弟弟求助，這一次倒是個例外。

　　周一在探險旅行的時候結識了一些會魔法的小精靈，與祂們成為好朋友。有一次喝酒聚會，有一點醉了的周一開始向精靈們吹起了牛皮，他說：「祢們精靈會使用的各式各樣的魔法，在我們人類的世界早已經都不稀奇，我們人類雖然不會用魔法，但是我們有上天賦予的各種神奇的寶貝，這些東西比魔法還管用呢！」

　　小精靈們聽了周一的話並不十分相信，祂們覺得人類都是一些笨蛋，這可激怒了醉醺醺的周一，於是他當即誇下海口，說如果小精靈們哪天發明新的魔法，就一定要來找自己，他肯定能從人類社會中找出一件可以與那些魔法相媲美的東西，如果他拿不出那樣的東西，他願意請所有的精靈吃可口小蛋糕。周一酒醒以後把一切都忘記了，可是小精靈還記得周一的話。

　　這一天小精靈們發明一種關於墨水的新魔法，祂們把墨水施了魔法，墨水寫出的字就是隱形的，等到精靈們想看的時候，墨水還會自動顯現。小精靈們拿著祂們的新發明找到了周一，這可把周一難住了，他想不到當時的口舌之快給自己惹上了麻煩，他要去哪裡找這樣的隱形墨水呢？如果找不到又去哪裡弄那麼多可口的小蛋糕呢？

　　周一只好先瞞著小精靈們，來向自己的弟弟周二求助。如果周一向你求助，你會有什麼好辦法嗎？

　　（腦袋轉一下，再去P.175看答案！）

大自然的魔法墨水（二）

周一本以為小精靈們被弟弟給勸走之後不會再來找自己要甜蛋糕吃了，可是誰知距離上一次不到一週的時間，小精靈們又回來了！祂們對周二說上一次的隱形墨水一定是個巧合，這一次祂們發明的魔法墨水在人類社會中是絕對不可能有的！

小精靈們這一次發明的魔法墨水叫做「會消失的墨水」，這種墨水剛寫出來時是字跡清晰的，等到精靈們把它閱讀完，一唸魔咒，這些字跡就會在紙上憑空消失。

周一聞言一聽，是一個頭變兩個大了，無奈之下又來找自己的弟弟。

哥哥周一在一個禮拜之內向自己求助兩次，這樣的事情在以前可是絕無僅有的，弟弟周二雖然表面上不說什麼，但心裡還是有些得意。

周二又一次看過了小精靈們的魔法，然後他去了一下廚房，出來時拿著一個小碗，蘸著小碗裡的墨汁在白紙上寫了字，然後把這張紙交給小精靈，告訴祂們這張紙上的字體在第四天就會消失，如果字體沒消失，小精靈們大可以再回來找自己要蛋糕吃。周二為什麼這麼有自信呢？碗裡的墨水又是什麼呢？

（腦袋轉一下，再去P.176看答案！）

56

比男子漢強壯的女孩

　　小小周仗著自己體育成績好，所以在班上四處炫耀。小女孩寶寶看不慣小小周的驕傲，於是決定好好整治他一下。

　　一次體育課寶寶找到小小周，說要與他比試一下體力，比賽內容是負重跑，每個人要各帶著一輛手推車在操場用同樣的速度跑500公尺，誰被累得氣喘吁吁就算輸掉。小小周心裡暗暗好笑，自己在男生中也算強壯，她再如何也是女生，怎麼可能贏過自己呢？於是小小周想都沒想一口就答應了下來。

　　寶寶說還有一個要求，就是自己要拉著手推車跑，而小小周必須要

推著手推車跑。兩輛手推車的重量和構造都是一模一樣的，所以小小周並不覺得這有什麼不公平，比賽就這樣開始了，同學們都好奇的在一旁觀看。

500公尺很快就跑完了，因為並不是比試速度，所以兩個人都是均速跑完全程，寶寶拉著手推車跑到終點的時候雖然也有點累，不過依然可以笑著和大家打招呼，又蹦又跳，但小小周就有點慘了，他已經累得上氣不接下氣，為了保護自己的面子，他想要故作輕鬆，但是他豆大的汗珠和像紅蘋果一樣的臉蛋出賣了他。

小小周想不明白，為什麼自己的體力竟然不如寶寶呢？兩輛手推車上的東西明明一樣，難道手推車會自己跟小小周較勁嗎？

（腦袋轉一下，再去P.176看答案！）

長頸鹿的忠告

周一在森林裡散步時，遇見一隻長頸鹿正專心地低著頭看螞蟻們搬家，周一覺得非常有趣，也走近蹲下來看螞蟻。螞蟻果然是一種很有趣的動物，周一看了一會兒，一旁的長頸鹿終於開口了：「嘿，老兄，你可不適合在這裡看螞蟻，快走開！」

周一一聽就生氣了，森林又不是你長頸鹿的，憑什麼我不能在這看螞蟻啊！他沒理長頸鹿，繼續看。一旁的長頸鹿看周一沒反應，又高聲說道：「你不能在這裡蹲著，快站起來走開。」周一更是生氣了，心想你讓我走我偏不走，仍假裝沒聽見。

沒過一會兒，周一和長頸鹿發現四周的動物突然間都奔跑起來，一隻斑馬高喊：「快跑啊，獅子來啦！」

周一和長頸鹿才反應過來，說時遲那時快，長頸鹿起身拔腿就跑，可是周一就遇見麻煩了，在地上蹲久的周一剛站起來時，發現四周一片漆黑，眼前還有很多小星星，周一因為供血不足頭暈了！不幸的是就在他頭暈的這幾秒，獅子發現了他，並把他俘虜了。

周一這才明白原來長頸鹿剛才是在幫自己，可是同樣是蹲在草地上，為什麼只有周一頭部供血不足，長頸鹿卻沒有這樣的困擾呢？

（腦袋轉一下，再去P.177看答案！）

「賽神仙」的把戲

　　在森林裡生存並不是一件容易的事情，有些時候你得清楚分辨出對方是敵是友，有的時候明明知道對方是敵，你還必須與牠化敵為友。

　　周一被獅子從草地上抓來以後，為了不讓獅子把自己吃掉，他每天都要絞盡腦汁變法子哄獅子開心。

　　獅子今天醒來以後心情非常不好，牠通知周一，今天牠一定要把周

一吃掉。周一的大腦瘋狂地運轉起來，他又在想要用什麼方法讓自己不被吃掉，突然，周一看見外面紅彤彤的朝霞，心裡有了主意。

「獅子，吃了我你可是要後悔的呦，簡直是暴殄天物啊！我在人類中可是最偉大的巫師，我能預測所有的事情，這天賦是可以幫助你狩獵的。」

獅子不屑一顧地回答：「你又在搞什麼花樣，我可不會再相信你了。」

周一仍然沒有氣餒，他一口咬定今天一定會下雨，獅子半信半疑，不過轉念一想，不如先等等看，如果今天沒有下雨，那麼晚上再將周一吃掉也不遲，就這樣獅子答應最後相信周一一次。

上午過去了……中午過去了……下午也過去了，直到傍晚，就在獅子馬上要失去耐性的時候，天陰了下來，幾朵雲彩飄過，接著劈哩啪啦的果然下起了大雨。周一一顆懸著的心終於落下，至少今天他又安全了。

周一當然不是巫師，那麼他是如何判斷出天要下雨的呢？

（腦袋轉一下，再去P.177看答案！）

貓頭鷹的緋聞

名人都有緋聞，森林中動物們也一樣。就在前不久，一向以溫文爾雅、博學睿智而出名的貓頭鷹先生也不幸陷入了醜聞。有動物宣稱自己親眼看見牠在自己的洞穴裡便便，並且還把別的動物糞便搬到自己的住所裡。

這一新聞可不得了，難道貓頭鷹先生真有這樣變態的特殊嗜好？森林裡的狗仔隊──麻雀和田鼠，為了證實傳聞的真實性，不惜冒著生命危險，在貓頭鷹的家門口開始了跟蹤觀察。

結果讓人驚訝的，這隻貓頭鷹，果然都是在家裡大便，並且隔三差五就出門尋找其他動物的大便，然後將其撿回家。

這一醜聞經過曝光後，所有的動物都開始漸漸遠離這隻貓頭鷹，動物們不再尊重牠、崇拜牠。而貓頭鷹先生卻依然我行我素，照撿不誤，難道向來聰明的貓頭鷹真的是有不良癖好嗎？還是牠有什麼難言的苦衷？亦或者是牠被人誣陷？到底是什麼原因讓牠做出這麼奇怪的舉動，你知道嗎？

（腦袋轉一下，再去P.178看答案！）

剪刀剪玻璃

　　住在周家兩兄弟樓上的年輕小姐露露來向他們借切割玻璃的工具，她想把一塊長方形的普通玻璃切割成圓形的，但兩兄弟的家裡並沒有那麼專業的工具，他們只有一把大剪刀。

　　看得出來周二很想幫助露露，於是他說願意用剪刀來剪玻璃試試。周二這話剛出口，周一就以一副「我看你是瘋了」的眼神看著他，露露小姐也委婉的拒絕。

　　玻璃又硬又脆，用剪刀剪不斷，即使剪開了，也很容易就會碎掉，

這點常識還是大家都有的，周二怎麼可能用剪刀剪開玻璃呢？

　　為了證實自己並不是在癡人說夢，周二堅持拿著剪刀準備開工，他先用了一大盆水，而後將玻璃浸泡在水中，接著拿著剪刀在盆裡小心翼翼吱吱呀呀地剪了起來，令人驚訝的是，玻璃不僅被剪開了，還很整齊並沒有碎掉。哥哥周一與美人露露都為自己的親眼所見而感到震驚，周二是如何做到的呢？為什麼玻璃到了水裡就那麼的乖乖聽話了？

（腦袋轉一下，再去P.178看答案！）

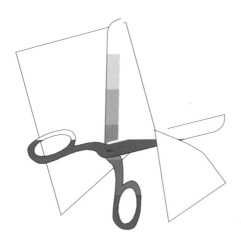

貪婪的首飾工匠

周二知道露露小姐要在下週參加一個非常重要的宴會，為了討露露小姐的歡心，周二想要送給她一條純金的精美項鍊。於是周二拿著一塊金條來到首飾店，請首飾師父幫他打造一條世界上絕無僅有的漂亮項鍊。

首飾師父看見周二帶來黃騰騰的金條以後，眼睛裡露出了一絲貪婪。

沒用幾天項鍊就打造好了，如同周二要求的一樣，項鍊精美無比，為了表示自己的信譽，首飾師父還特地將這條項鍊放在秤上秤了一秤，重量與周二拿來的金條的重量是一樣的。

不過首飾師父多此一舉的行為反而引起周二的懷疑，天秤上的重量相同，真的能說明首飾師父的項鍊就是貨真價實的嗎？有沒有可能那條黃金項鍊裡面被摻了些其他的金屬濫竽充數呢？

為了進一步驗證自己的想法，周二回家對項鍊做了仔細的鑑定，然後他氣沖沖的拿著這條項鍊來到首飾加工的地方，指工匠將項鍊摻進了其他金屬，貪污了他的金條。這個工匠做賊心虛，只好承認。

在沒破壞項鍊的精美的前提下，周二是怎樣發現這一秘密的呢？

（腦袋轉一下，再去P.178看答案！）

全自動的污水治理「專家」

在北方有一個小城市，居民人口很多，工業生產線也很密集，所以污水排放量驚人，水裡面含有大量腐敗的有機物，臭氣沖天，水色偏深。當地政府為此深感頭痛，於是他們找到周一所在的科研所，希望他們能想個辦法幫助淨化水質。

周一的老闆為了賺錢，所以不問三七二十一就接下了生意，並吩咐周一，讓他務必要策劃一個行而有效的解決方案。

周一開始頭痛了，治理污水的方案有很多，設備也很齊全，但是哪一種都是需要花很多錢的，按照那個城市的污水量和污染情況，他們給的錢還不夠處理半個月的污水。怎麼辦呢？上有壓力，下有對策，一根在水中漂浮的蘆葦給了周一靈感。

周一建議讓他們在河的入海口種植大片的蘆葦，工業污水和生活污水排放到蘆葦地裡，過了一段時間，河水的情況果然有了改善。客戶對周一的策劃辦法十分滿意。

你能用科學的道理，解釋出蘆葦淨化污水的幾個原因嗎？

（腦袋轉一下，再去
P.179看答案！）

聽話的太陽光

　　小女孩寶寶在院子裡玩耍，她拿著媽媽的梳子，學著媽媽的樣子，對著井裡的自己梳頭髮玩。可是寶寶的年紀太小了，媽媽的梳子扎到了手，寶寶痛了一下，不小心就將梳子掉進井裡。

　　慌張的寶寶沒敢驚動媽媽，而是趕緊把疼愛自己的奶奶叫了過來，奶奶笑瞇瞇的一邊安慰寶寶，一邊拿出一個小鐵鉤子綁在長竿上，準備把梳子撈起來。

　　這時正好是下午，太陽高高的掛在天上，卻不是垂直照下，所以井裡黑通通的一片，什麼也看不清楚。要是能讓陽光照到井裡該有多好啊！那樣就可以很輕鬆的找到梳子了。

　　寶寶的奶奶想了又想，回到屋子裡拿出來一面大鏡子，奶奶想用大鏡子，把太陽光反射到井裡面。小女孩寶寶看著奶奶換了一個角度，然後又換了一個角度，無論如何光線也不乖乖聽話，細心觀察的小女孩，琢磨了一會兒，自己又回到屋子裡拿出一面鏡子。利用兩面鏡子，她試了兩次，太陽光就乖乖聽話照到了井裡，寶寶和奶奶順利地將小梳子取了出來。

　　為什麼利用一面鏡子，太陽光就是無法照到井裡，而兩面鏡子出馬，陽光就乖乖聽話了呢？

　　（腦袋轉一下，再去P.179看答案！）

不怕火燒的魔術師

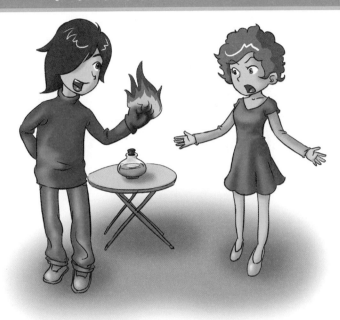

　　這一天露露終於答應周二的約會邀請，兩個人去動物園、吃飯，然後去一家露露喜歡的馬戲團看表演。露露顯得很興奮，兩隻白白的小手不厭其煩的在鼓掌，周二卻沒有那麼專心，他在想另一個很重要的問題：如果可能的話，今晚他要找個什麼樣的時機抓住那雙小手，然後向她表白呢？

　　演出已經過半了，周二明白不能再拖下去，看準露露的手，周二閉上眼睛，鼓起勇氣，伸手一抓，卻撲了個空。露露雙手摀住嘴巴，不停的大聲呼叫「天啊，天啊」，周二不明白露露為什麼會這樣激動，或許

自己真是被她嚇得不輕，不過過一會兒周二才發現，露露驚呼的原因其實是在表演的舞台上。

舞台上一個男魔術師正在將自己帶著手套的左手點燃，緊接著他的整隻左手燃燒起來，露露驚叫的原因就是這個！

她既緊張又興奮，根本沒看見周二的企圖。周二的心裡很不是滋味，「這樣的表演真是小菜一碟，我也可以做到！」周二不知道自己為什麼會說出這麼幼稚的話來，面對露露一向紳士而冷漠的周二卻總做出些傻事。

男子漢說到做到，周二回到家以後拿來一隻毛線手套，用毛線手套在水盆中充分浸濕，擰乾然後戴在手上，之後他把手伸進一定濃度的酒精中浸濕，好戲可以開演啦！

他用酒精燈將自己的手點燃然後一副你看我安然無恙的表情，露露擔心又著急，請他趕快把火滅掉，而哥哥周一卻在一旁偷笑，他還沒見過自己向來嚴肅的弟弟，做過這樣白癡的行為呢！

周一為什麼一點也不擔心自己的弟弟呢？周二的手真的在燒，為何他卻毫無感覺？

（腦袋轉一下，再去P.180看答案！）

普羅米修斯引發的討論

周爺爺給自己的孫子小小周講英雄普羅米修斯的故事，為了幫助得罪天神的人們得到火，普羅米修斯冒著風險從天上偷到火種傳遞給人間，不過很不幸的是，事情敗露，火被帶到了人間，英雄卻被綁在山岩上，受著獵鷹啄心的痛苦……

小小周聽到故事之後感到十分驚訝，告訴爺爺他自己也認識一個「普羅米修斯」，那就是他的化學老師，因為她可以不用火柴或打火機，只用一根玻璃棒，就讓實驗室的酒精燈自己燃燒起來。

周爺爺並不相信小小周所說的話，玻璃棒怎麼可能點燃酒精燈呢？小小周只看見過老師的操作，並不明白其中的道理，所以也沒有辦法說服爺爺相信他。於是他找到爸爸，讓他幫忙證明自己並沒有說謊。

周爸爸很瞭解實驗室的實驗用品，於是他給爺爺和小小周上了一堂小小的化學課，那麼你知道，玻璃棒如何能點燃酒精燈嗎？

（腦袋轉一下，再去P.180看答案！）

油炸「小鬼」的神婆

　　周一與芝芝來到一個村莊遊玩，不小心的是，芝芝在爬山的時候將小腿給扭傷了。周一帶她來到附近的一戶農家裡求救，請這戶人家去找一個最近的醫生來。這戶人家心地善良，醫生很快就找來了。可是周一卻怎麼看這個醫生都有些不對勁，「醫生」是一個五十多歲的老婦女，頭髮遮眼，邋裡邋遢。隔著長褲幫芝芝看了看腿，然後一口斷言芝芝是被小鬼纏住，只要把小鬼驅走，芝芝的病自然會好。

　　原來這個村子太過落後，村民們有病不懂得醫療知識，而是找「巫醫」來幫助解決問題，周一自然不相信那個神婆的鬼話，於是利用自己僅有的一點醫學常識幫助芝芝包紮，而那個神婆也在這個村民家的院子裡忙起來，她架起一個大鐵鍋，將裡面倒上油，然後點火給鍋加熱。

　　村民與周一，還有被包紮好的芝芝從屋子裡出來之後，正好看見油鍋沸騰。神婆立刻開始她的表演，她把手伸到沸騰的油鍋中先試了試「油溫」，然後將剪好的紙「小人」扔進鍋裡。劈哩啪啦小人被炸掉後，神婆宣布，芝芝的病不久就會好轉。

　　芝芝與周一自然不相信有神婆會治病，但是好心的村民發出疑問，如果巫婆是假的，那她怎麼可能將手伸到滾燙的油裡呢？

　　（腦袋轉一下，再去P.180看答案！）

熟透的柿子

　　露露為一家水果罐頭做廣告代言，為了感謝露露，廠商送給露露兩箱她最喜歡吃的甜柿子。露露很高興，回家打開包裝，露露發現裡面的柿子還都沒有熟透，一個一個又黃又硬，露露只將它們放在那裡，等它們熟了再吃。兩個星期以後兩箱柿子熟了，香甜可口，露露很開心，不過為了怕它們壞掉，只好將吃不完的柿子分給別人。

　　兩個月以後，露露還是給同一種罐頭品牌做代言，在拍攝結束後廠商依然送了她兩箱柿子。想起上一次的經歷，露露很頭痛，這一次柿子剛拿回來，她便送給了樓下的鄰居們一些。第二天，周二遇見了露露，並感謝說她的柿子很甜。露露很奇怪，為什麼同樣是半生不熟的柿子，周二拿回家第二天就能吃了呢？

　　露露將自己的疑問說了出來，周二告訴她方法很簡單，只要用一個塑膠袋，將一部分半生的柿子和其他水果放在一起，密封只需一天到兩天的時間，柿子就會變熟。露露回家試了一下，方法果然奏效，而且她還發現，稍稍有些破損的柿子熟得更快些，你知道這是因為什麼嗎？

　　（腦袋轉一下，再去P.181看答案！）

瘟疫與復活島

幾百年前的歐洲，一艘在外航海多年的大船上降臨了一個可怕的魔鬼。大船上的水手莫名其妙紛紛染上了怪病，他們一開始是牙齦出血，而後身上的皮膚開始淤血，甚至滲血。原本強壯的水手們一個接著一個的死掉，為了不讓這種瘟疫繼續蔓延下去，船長雖然不捨，還是決定將那些患了病的水手放到附近的一個小島上，不讓他們在船上待下去。

來到小島上的水手們抱著必死的心情，看見大船遠遠離去，他們與夥伴們約好，在大船返航的時候，會來到這個小島，把自己的遺體帶回給家人。

一年的時間過去了，大船完成了它的航行使命，在返航的時候，船上的水手想起了他們那些患病而被留在小島上的朋友。

　　就在大船快要靠近小島，水手們準備尋找屍體的時候，他們看見了奇蹟——他們那些患病的同伴，竟然在向大船歡呼，他們的頭髮長的遮住了眼睛，但身體卻很健康，他們奇蹟般地恢復了。

　　據小島上生活的水手們說，他們在島上用野鳳梨充飢，喝沉澱過的雨水，每天快樂的等待著死亡，但是沒有想到，他們的身體日復一日的卻康復了起來。

　　這是一個真實的故事，但是為什麼在船上患病的水手就必死無疑，而在小島上的他們卻康復了呢？難道那個小島真的具有神秘的復活力量嗎？

（腦袋轉一下，再去P.181看答案！）

被曬黑的小女孩

　　小女孩寶寶要參加學校的戶外郊遊，正是六月盛夏時節，太陽每天早起晚睡，把大地都要烤焦了。細心的寶寶在選擇出遊的衣服時，考慮的很周全，她在物理課上學過，黑色是最吸熱吸光的顏色，而白色的防曬效果是最好的，不易吸收任何光線。為了讓自己不至於被曬黑，寶寶拿出自己喜歡的純白色運動服。

　　郊遊的小朋友們都很開心，她們在陽光下追逐打鬧，一天的時間很快就過去了，傍晚，小女孩寶寶看著同學們曬得黝黑的、通紅的臉頰，心裡暗暗得意，她想自己的臉頰一定不會像他們那樣被曬的很慘。

回到家，寶寶脫去鞋子走到鏡子面前，卻被眼前的景象嚇呆了，本來還算白皙的自己比任何一個小朋友都要黑，簡直就可以與動物園裡的小猩猩相媲美了。

　　寶寶覺得既委屈又困惑，明明穿了不吸光的白色，為什麼自己還是會被曬傷呢？她把自己的經歷講給周一、周二兩兄弟聽，兩兄弟哈哈大笑，原來「鬼精靈」也有失算的時候！你知道寶寶為什麼會被曬黑嗎？

（腦袋轉一下，再去P.182看答案！）

死亡谷生還

　　喜歡探險的周一跟隨一幫商人去其他國家做生意，他們帶上香醇的
酒、充足的食物和銀兩、馬匹，然後浩浩蕩蕩的上路了。路上每一個人
都很高興，他們經過一個城市，又經過一個城市，幾天過去，已經向北
走了很遠。

　　這天傍晚，夜幕降臨的時候，他們來到一個被人稱作「死亡之谷」
的地方，這裡到處都是黃沙，無邊無際，既看不見太陽，也看不見樹
木、花草和動物。狂風肆虐，他們沒有辦法繼續前行，所以只好返回，

可是當他們準備打道回府時才發現，他們根本無法辨別方向，很不幸他們迷路了。

這些商人亂成一團，難道他們要在這看不見天的地方等死嗎？商人們接著紛紛感到絕望，每個人都在挖空心思的想著各種辦法，卻毫無收穫。這時，沉思的周一突然聽見拉車的馬兒發出的叫聲，他好像是想起了什麼。

最終，周一帶領著大家從這片死亡之谷走了出去，他們回到之前經過的那個小鎮，決定第二天選擇另一條路重新出發。

周一是用什麼方法走出辨不清楚方向的死亡之谷的呢？你能猜到嗎？

（腦袋轉一下，再去P.182看答案！）

害羞的醫生與公主

　　一個王國的公主生病了，請來的醫生是個年輕人，這個年輕人看過公主的臉色和症狀，想趴在公主的胸口聽聽她的心跳，可是年輕人很害羞，他不敢趴在胖公主的胸前，仔細的聽上很久，於是只能憑著自己的猜測，匆匆敷衍了事。

　　回到家以後，年輕人越想越覺得不對勁，他如果直接把頭湊過去緊貼著公主，肯定會被追究的，但如果他這樣不能找到疾病的根源就亂治

一通，萬一公主的病沒見好轉，反而惡化，那麼那個責任他更加承擔不起了。

　　為了這件事情年輕人寢食難安，深夜他躺在自己木床上，耳朵貼在床上突然聽見「咯楞咯楞」的聲音，他拉開窗簾，看見外面一輛馬車匆匆經過，「咯楞咯楞」原來是馬車車轅的聲音。年輕人想到這，突然靈光一閃，他點燃油燈，動手做了一個短短的木頭管子，然後用它來聽自己的心臟，果然能聽到心臟的跳動聲，接著他又做了一個長長的木頭管子。第二天，年輕的醫生帶著他的「先進儀器」來到公主那裡，一端放到公主的心臟，另一端放在自己的耳朵邊，公主的心跳聲清晰的傳來。

　　經過準確的診治，公主痊癒，年輕的醫生不但沒有被怪罪，反而因為維護了公主的體面，受到很大的獎賞，從此以後這個醫生成了公主的專屬醫生，而最初的聽診器，也慢慢流傳開來。

　　為什麼木頭會清晰的傳遞那麼微小的聲音呢？如果用別的東西代替木頭，效果是一樣的嗎？

（腦袋轉一下，再去P.182看答案！）

讓你頭痛的1～9
數字謎語也瘋狂

芒果與硬幣

周二出生在一個富裕的家庭，養尊處優的他很少去市場買東西，當然也從來不會與小商小販們砍價，「請便宜些吧！」這種話他就是怎麼也說不出口。

這一天，周家的女傭不在，周媽媽突然想吃芒果，於是讓周二去市場上買一些芒果回來，並再三的叮囑他，要與賣水果的老闆講價，不可以他們要多少就給多少。

周二來到市場看見一家賣芒果的，那些芒果又好看又新鮮，芒果有一堆大的，一堆小的，「大芒果一個硬幣買兩顆，小芒果一個硬幣買三顆。」老闆在叫賣，周二決定就買他們家的芒果了，於是周二靈機一動對老闆說：「這位老闆，何必這麼麻煩，你把大小芒果合在一起，不論大小，按兩個硬幣買五顆來算，不是更省事嗎？」這個老闆聽了周二的建議，想了想覺得也對，於是就改用周二的方法來賣。周二給了老闆兩個硬幣，挑了三顆大芒果、兩顆小芒果高高興興回家了。

可是市場上的老闆卻算不明白他的糊塗帳了，按照周二的方法，三十顆大芒果和三十顆小芒果很快就賣光了，不過硬幣卻比他預想的少了。按照他原來的方法三十顆大芒果應得十五個硬幣，三十顆小芒果應得十個硬幣，合在一起一共二十五個硬幣，可是他點錢時才發現只賣得二十四個硬幣，怎麼會少一個硬幣呢？

你知道那個硬幣的去向嗎？

（腦袋轉一下，再去P.183看答案！）

82

九個圈套

這一天天氣晴朗，周二和露露約好來到森林裡打獵，並很快就抓住了兩隻野兔。他們發現這個森林明顯很受獵人們歡迎，應該經常有人來這裡打獵，因為地上有被精心遮蓋好的陷阱和野獸夾子。

走著走著，他們突然看見前面的地面上有個怪異的陣形，兩人下馬想看個究竟，走近一看，原來是九個用繩圈擺好的套索，這九個套索圍成一個圈，露露很奇怪，什麼人會把套索擺放的這麼明顯又不加掩飾呢？

他們還發現，這九個圈圈裡，其中七個圈內還是有數字的：分別是1、3、7、空、31、63、空、255、511。套索旁邊還寫有一句話：「誰能填對裡面的數字，誰將得到他想要的東西，但如果答錯，你將被套索套住。」

看到這裡，性格急又愛冒險的露露迫不及待了，她研究了一下這一組數字，1、3、7都是單數，所以她沒顧著周二的阻攔，在第四個位置上寫下了數字9。結果露露還沒有反應過來，就被繩索收緊，然後吊了起來，露露大呼救命，周二只好拼命想著數字中的奧秘，希望他能填對答案，然後他唯一的願望就是把露露放下來。

9個數字的規律你發現了嗎？第7個空圈的位置，應該填什麼數字呢？

（腦袋轉一下，再去P.183看答案！）

老闆發薪水的難題

這一天周一幸運的找到一份待遇優厚的臨時工作，工作一共七天，老闆給周一看了一下帳戶上的數目，這些錢將在每天周一工作結束時平均發給周一。說好從第二天一早開始開工，但是第二天老闆找到周一，說出現一個不大不小的問題，銀行表示這個帳戶上的存款並不允許被分成七等份，銀行要求這個帳戶的錢如果要被分開，那麼最多只能被分為三份。

這樣一來，老闆就不能按想像中的那樣每天付給周一平均的薪水，而吝嗇的老闆也不肯提前將酬勞付給周一。周一聽完老闆的難題之後也很猶豫，他不想白白錯過一個這麼肥美的差事，也不甘心輕易相信陌生的老闆，但事情總歸有解決的方法，周一動了動他的大腦，發現即使只分成三份，薪水也是可以均勻的照發。

你知道周一是把那份存款分成怎樣的三份嗎？他又是怎樣利用這三份，讓自己每天拿到應得薪水數額的呢？

（腦袋轉一下，再去P.184看答案！）

寶石與金幣的買賣

　　很久很久以前，有一個國家的三個富翁同時愛上了這個國家的公主，三個富翁都知道公主十分喜歡寶石，為了討公主的喜歡，他們不約而同來到同一個珠寶老闆那裡挑選寶石。

　　珠寶店裡的紅寶石最貴，5個金幣一顆，藍寶石3個金幣一顆，而小小的綠寶石一個金幣3顆。賣寶石的老闆家裡只有26顆紅寶石的存貨，其餘的寶石倒有足夠多。甲、乙、丙三個富翁，都不懂得計算，他們各自拿出了100個金幣，都說要按老闆所說的價錢，買恰好100顆寶石。

　　這個賣寶石的老闆一時之間有點混亂，他只好讓自己聰明的夥計快來幫忙。那個夥計對三個顧客說：「三個人分24顆紅寶石，誰先拿？」富翁甲說：「我只要8顆。」夥計用筆在紙上算了一下說：「你再拿11顆藍寶石，81顆小綠寶石。正好100個金幣買100顆寶石。」

　　富翁甲拿了8顆紅寶石以後，還有16顆紅寶石，夥計問其他兩位顧客，要紅寶石多少顆？富翁乙的說：「我要12顆紅寶石。」夥計又算了一算，說道：「再拿4顆藍寶石，84顆小綠寶石。你也是正好100顆。」

　　最後富翁丙對夥計說：「剩下的4顆紅寶石給我吧！」夥計對他說：「你再去拿18顆藍寶石，78顆小綠寶石，正好也是100顆。」

　　聰明的讀者，你知道聰明的夥計如何計算的嗎？

　　（腦袋轉一下，再去P.184看答案！）

野炊時的過路人

小女孩寶寶和小小周，還有其他的一些小朋友大家出來野炊。他們來到風景優美的雲山上，找到一個路邊陰涼的大樹下開始野餐。寶寶和小小周兩人一組，他們剛拿出自己帶的食物，一個過路的叔叔朝他們走了過來。

原來這個叔叔是考察隊的隊員，今天獨自上山來做考察，在山上待了大半天又餓又渴，他問寶寶和小小周，是不是可以和他們兩個一起吃點東西。得到了寶寶和小小周的同意，這位考察員和兩個小朋友平分了這頓午餐，然後他謝過兩個小朋友並留下了十美元就繼續他的考察。

寶寶和小小周兩個人打算把這十美元分掉，分歧就在這個時候產生了。寶寶說小小周出了兩個麵包、兩根香腸，而自己拿出了三個麵包和三根香腸，所以這十塊錢，應該自己分得六美元，小小周分得四美元，而小小周卻覺得食物是他們平均分吃的，所以錢也應該平均分。兩個小孩子各自堅持自己是對的，對方是錯的，於是他們不得不去找到老師評理。現在假設你是他們的老師，你知道這十美元應該怎麼分嗎？

（腦袋轉一下，再去P.184看答案！）

爺爺的年紀

　　根據小小周的爸爸的說法，周家一直是一個熱愛數學的家族，尤其是小小周的爺爺的爺爺，簡直是一個數學迷，他總喜歡把數字換成數學題的方式來說，有時候不喜歡數學的人，根本不知道他在說些什麼。

　　小小周的爺爺，聽到這個話題，便給小小周說了一個他自己小時候和爺爺「老老老老周」對話的故事。

　　在小小周的爺爺還是小孩子的時候，他在院子裡與他的爺爺玩耍，路過的人看見幸福的祖孫兩人都很羨慕。小孩子很高興能有一個爺爺陪著自己玩，於是一臉稚氣的問：「爺爺，你也有爺爺嗎？」他的爺爺哈哈大笑，然後回答：「我當然也有爺爺啊！不過我的爺爺已經去世啦！」

「你的爺爺是多大年紀去世的？」這時囉嗦的老頭兒又泛起了說數學題的老毛病，他說：「我爺爺的一生中，幼年佔六分之一；青少年，佔十二分之一；然後又過了七分之一年他才結婚了；結婚五年後他生了孩子；他的孩子比自己的父親提前四年去世，壽命是他父親的一半。」

　　小小年紀的小孫子一時之間根本算不清楚自己的爺爺都說了些什麼，不過他認真思考了幾天之後，終於有了正確的答案。

　　他的爺爺聽過正確答案之後，直誇小孫子聰明絕頂。那麼，小小周的爺爺的爺爺的爺爺到底活了多大年紀呢？

（腦袋轉一下，再去P.185看答案！）

奇怪的統計結果

一名大科學家最近研製出一種新型的無害強力農藥，為了驗證自己的發明效果，這名科學家專門做了一個統計的小實驗。

實驗分為兩組，第一組共有18棵果樹，其中11棵採用新一代農藥，7棵依然採用老農藥；第二組中一共有23棵果樹，9棵使用新農藥，14棵使用老農藥。然後給每棵樹都放上兩個實驗用的蟲子。

過了2個月的時間，實驗結果出來了：在第1組中，11棵用新農藥的果樹中有5棵沒有受到蟲子的侵害，7棵使用老農藥的樹中有3棵沒有受到蟲子的侵害。在第2組中，9棵用新農藥的果樹中有6棵沒有受到蟲子的侵害，14棵使用老農藥的樹中有9棵沒有受到蟲子的侵害。

現在，這個科學家開始分析農藥物的試驗結果了：

在第1組中，用新農藥並且有效果的是5／11，用舊農藥並且沒有蟲子的是3／7，顯然5／11＞3／7，這應該表示新藥比舊藥有明顯好的效果。

在第2組中，用新農藥並且有效果的是6／9，用舊農藥並且沒有蟲子的是9／14， 6／9＞9／14，所以也說明新農藥比舊農藥有明顯好的效果。

但當這個科學家，把兩組的情況合起來分析的時候，結果大大出乎了他的意料。使用新農藥的樹一共有20棵，其中無蟲的共11棵，比例為11／20；使用舊農藥的樹一共有21棵，其中無蟲的有12棵，比例為12／21。因為11／20＜12／21，所以得到的試驗結果是舊農藥的效果

比新農藥的效果還要好。

那麼自己研究出來的這個農藥到底是比舊的好呢？還是沒有舊的好呢？搞不明白的他，去詢問了自己的哥哥，沒有想到一向聰明的哥哥對此也得不出來結論，那這一次的統計結果到底是怎麼一回事，你弄明白了嗎？

（腦袋轉一下，再去P.185看答案！）

兩個國王的爭論

　　某一天，兩個大國的國王會面，在討論關於自然、戰爭、政治等等一系列問題以後，國王們開始談論起自己國家的百姓。

　　冰國國王知道雪國是一個相對落後的國家，於是自我炫耀說：「我們國家的百姓個個都很富裕，人們工作的時間少，休息、娛樂的時間多，所以人與人之間的社交頻繁，我們有十億百姓，每個人平均認識2000個親人和朋友。」

雪國國王聽冰國國王這樣說，知道他是故意想使自己難堪，自己國家的百姓確實比較勞累，每個人平均只能認識1000個朋友。但是他並沒有向冰國的國王示弱，他說：「誰說我們國家的百姓認識的朋友少？在我們國家的十億人口中，隨意找出來兩個人，他們的朋友中一定有兩個是熟識的。」

　　冰國國王並不相信，認為雪國國王一定是在吹牛，於是兩個國王喬裝打扮一番，來到雪國，他們在大街上隨意選擇兩個人，然後讓他們聊一下天，果然兩個人總能從一大群的親戚朋友中找到可能熟識的朋友，或者是親屬。兩個國王在大街上找了一天的陌生人，但不是他的弟弟的老師的姐姐，就是他的朋友的同學的老闆。

　　冰國國王很不服氣，更是不明白，照道理雪國的百姓不應該有更多的時間去交朋友或社交，可是為什麼會出現上述的那種現象呢？當然雪國的國王也並沒有騙人，你知道這是為什麼嗎？

（腦袋轉一下，再去P.185看答案！）

候選人拉票

　　某市政客老周準備參加下一期的市長競選，雖然他富有足夠的才華與領導力，但是競爭對手也很強大，目前較量的有三個人，雖然每個人都竭盡全力的拉選票、贏得支持，但他們的支持率卻始終旗鼓相當、不相上下。

　　老周演講過也曝光過了，該捐的、該查的、該澄清的無一遺漏，過兩天就是大選的日期，為了做最後的衝刺，老周不遺餘力請來七位與他交情極好的朋友。這七個朋友很幫忙，他們不僅自己投票，每個人還動員自己的七個下屬投票，這七個下屬又每人動員自己的七個情婦投票，七個情婦又每人動員自己的七個姐妹來投票，七個姐妹又動員了自己的七個合作夥伴。

　　就這樣，憑藉著這些人的熱情幫忙，老周的票數遠遠領先了其他兩個人，最終當上市長，實現了他的鴻圖大志。

　　三個票數相當的人中，老周的票數為何會在最後關頭急劇上升呢？七個朋友的號召力真的那麼大嗎？這七個朋友一共為老周拉來了多少選票，你能很快算出來嗎？

　　（腦袋轉一下，再去P.186看答案！）

國王的傻兒子

在很久以前的波斯國，有個十分愛面子的老國王，這個國王膝下只有一個兒子，也就是王子。王子的長相與他的父親年輕時一樣，一表人才、氣宇軒昂，但與他的父親不同的是，這個王子的智商卻是非常非常的低。老國王為此頭痛不已，可是他又是自己唯一的兒子，所以老國王對他的寵愛從沒減少過，不過好在兒子雖傻，但老爹聰明，每次兒子出了什麼紕漏，老國王總是能即時力挽狂瀾，為他贏回顏面。

這一天，鄰國的王子和隨從要來到這個國家走訪，老國王就在發愁：人家的王子來到我們這裡做客，我們的王子就理應出面歡迎，並且

在一些兩國大臣的面前，兩位年紀差不多的王子難免會被拿來比較，論長相我的兒子不輸給誰，但若是比起智商和腦筋，我兒豈不是要丟臉？

這時一個老國王身邊的親密臣子看出國王的憂慮，於是他給老國王出了一個好主意。

第二天兩個王子見面，之後果然被眾人要求，要相互比試一番。於是那個與國王親密的臣子按照計畫好的說：「我們的王子很聰明，能用最快的時間做出很複雜的難題。」鄰國的王子也不害怕，表示願意比試。為了表示比賽的公平，那個大臣請鄰國的王子隨便說了一個數字，王子說「365」然後大臣出了考題：365加上52.8的和乘以5，積再減去3.9343，差乘以2的積減去十倍的365，問結果等於多少？

題目剛剛出完，鄰國的王子還在緊張思考，老國王的兒子卻立刻得意的說出了答案：520.1314。經過一步步的運算，大家得出了結果，王子回答的果然正確，沒有人不驚訝。

鄰國的王子一開始也感到不可思議，但是很快他就發現這不過是一場徹頭徹尾的騙局，但是最開始的365的確是自己隨意說出來的啊，別人不可能事先料想得到，你知道其中的機關藏在哪裡嗎？

（腦袋轉一下，再去P.186看答案！）

數字們的求救

正在熟睡中的周一先生被嘰嘰喳喳的聲音給叫醒了，他發現原來吵醒他的是一群數字。幾個數字在周一先生的臉龐周圍圍了一圈，看見周一醒來，它們非常的高興。這些數字與周一先生很熟，每次遇見什麼麻煩，也都是來向周一請求幫助，這一次它們不得不又來找他幫忙。

原來這幾個數字是從一個小學生的作業本上跑過來的，它們趁著深夜，小學生睡覺的時候，自己偷偷從作業本上溜下來玩耍，結果玩得太開心，等到要回去的時候才發現問題大了，它們忘記了自己原來所在的位置！

這可如何是好，憑著記憶力，它們站成以下的隊形101-102＝1，但是這個等式並不成立呀！已知這幾個數字當中，只有一個糊塗蛋站錯了位置，這個糊塗蛋是誰呢？在只移動一個數字的情況下，上面的等式可以成立嗎？

（腦袋轉一下，再去 P.187看答案！）

火柴迷陣

　　周二在星期天被拜託要幫助一個讀小學的女孩輔導功課，向來對小孩頭痛的周二本來就很勉強了，無奈他遇見的這個小女孩偏偏既好動又好奇，一會兒問問這，一會兒問問那，一會兒東看看，一會兒西瞧瞧。小女孩貌似對自己的功課並不很在意，這一會兒，她又哭又鬧的吵著讓周二給她說故事。

　　喜歡安靜的周二實在是被吵的不耐煩，看見旁邊的火柴盒他突然靈光一現。周二用火柴擺出了下面的算式，「2＋7-2＋7」（2是由橫折橫三根組成，7是由橫折兩根組成），他給小女孩出了一道趣味推理題，他告訴小女孩上述用火柴擺出的算式中，只要移動其中的一根火柴，這個算式的結果就將發生巨大的改變， 他答應小女孩，如果她能找到一種令這個算式的結果得出為30的方法，他就給小女孩說一個最有趣的故事。

　　只允許移動一根火柴，小女孩能找到正確的方法嗎？周二想著即便小女孩最終能找到那個答案，這道並不簡單的題也足夠這個小鬼安安靜靜的想上一陣子，他也總算有個安靜喘息的時間。

　　（腦袋轉一下，再去P.187看答案！）

魔法學校的魔法樓梯

　　周一、周二、芝芝、露露四個人來到哈利波特的魔法學校參觀。學校的同學帶他們去看了與真實天空一樣的天花板、會走動的畫像、飄浮著的幽靈等等，然後他們來到了學校另一個十分有名的地方，那就是會整人的樓梯！同學們告訴四人，樓梯的脾氣早就已經被學校的學生們摸清楚了，這些樓梯中，哪一個臺階被踩過了三次，那麼第四次它就會自動變成陷阱。

　　今天學生與老師們還都沒來上課，所以這個小樓梯的任何一個臺階都還沒有被踩過呢！所以前三個下樓梯的人無論怎樣都會是安全的。

　　露露、周一和芝芝一聽說樓梯會變成陷阱都很緊張，於是也顧不上什麼兄弟情分和朋友義氣，他們三個紛紛搶在前面衝下了樓梯。三個人安全的走完，只剩下周二一個人在樓梯上還沒有下來，他是第四個走樓梯的，很可能會踩到陷阱。不過細心的周二看見，芝芝在向下走時每步跨兩個臺階、露露在向下走時每步跨三個臺階、周一在向下走時每步跨了四個臺階，又恰巧，每個人的最後一步都剛剛好走完這個樓梯。

　　看見周二在樓梯口遲遲不下來，魔法學校的學生還以為他怕得不敢走了，於是勸說，沒關係，所謂的陷阱最多只是卡住你的腿而已。

　　這時周二心裡已經有了數，他沒理會學校學生的話，逕自從容不迫的從樓梯上一階一階的走了下來。最終他果然沒有一點紕漏地走下了整個樓梯。魔法學校的學生都感到驚訝又崇拜，學校裡只有教授們才能躲過這些可惡的樓梯呢！周二是怎麼做到的呢？

　　（腦袋轉一下，再去P.188看答案！）

超速駕駛

　　弟弟周二新買來一輛豪華跑車，身為兄長的周一不禁手癢了起來。弟弟知道哥哥喜愛駕駛，每次誰買了新車都逃不出他的手掌心，而他更恨不得將自己的車子一天一換。於是弟弟大方地把車鑰匙給周一，讓他先跑為快。

　　周一此時用他的話說是幾乎愛死了弟弟，可是弟弟也知道他哥喜歡開快車瘋跑，為了確保安全，他在給鑰匙之前一再的叮囑周一，叫他千萬不可以超速行駛。周一頭點的跟小雞吃米一樣，滿口答應。

　　下午，車鑰匙被還了回來，周二一看周一一副滿足外加陶醉的樣

子，就知道他肯定又把車開的極快。

「老哥，你是不是又超速了？」

周一仍然嘴硬：「沒有啊！哪有。」

弟弟周二一副懷疑的表情：「是嗎？那你說說你都開車去哪裡了？」

於是周一一本正經的說，他自己去了距離這裡1英里的海邊，然後駕車而返，去的時候是每小時15英里的速度，慢的像隻烏龜一樣，回來的時候也不快，是每小時45英里的速度，總之來回的平均速度是每小時30英里。

周一說的煞有其事，但周二聽完卻哈哈大笑，周一只顧著編謊話，卻犯了一個很大的數字錯誤，你知道他犯了個什麼樣的錯誤嗎？為什麼周二一聽，就知道哥哥又在說謊呢？

（腦袋轉一下，再去P.188看答案！）

糊塗奶奶賣蘋果

這一天寶寶的媽媽讓寶寶去菜市場買些雞蛋回來，寶寶拿著錢和籃子來到市場。她還沒找到哪裡有賣雞蛋，一位老奶奶就上前打斷了寶寶的尋找。這個老奶奶想請寶寶幫忙算一下帳，她今天早上在家裡摘了一籃子蘋果出來賣，現在蘋果賣光了，她想請寶寶幫算一下，錢是否正好。

寶寶想，反正買雞蛋又不是特別急，所以就停下來，答應老奶奶幫她算。寶寶問：「奶奶您的蘋果賣多少錢啊？」老奶奶說：「50元，每個5元。」寶寶接著又問：「奶奶，您今天拿了多少顆蘋果出來呢？」那個老奶奶張了張嘴然後停了下來，又張了張嘴又停下來，最終說出：「哦，我給忘了！」

寶寶當場無言，她只能試著幫老奶奶慢慢回憶，突然，老奶奶說她有印象了。她說她最後一次賣出去的是1顆蘋果，在這之前的人買了她籃子裡的蘋果的一半加一顆，又在那個人之前的人，也買了她的籃子裡的蘋果的一半加一顆，她記得就賣了這三個人，蘋果就賣完了。

小女孩只用腦袋算了一下，就算出了老奶奶賣出的蘋果的數量了，你知道她是怎麼算的嗎？老奶奶究竟拿出了幾顆蘋果呢？

（腦袋轉一下，再去P.188看答案！）

不會算帳的生意人

周家世世代代做生意，可是老周卻好像並沒有這方面的天賦，他經常不是算錯帳就是找錯錢，總之為了類似的事情，沒少挨他老婆的罵。

這一天，有一個年輕人拿了100元來到老周這買25元的東西，老周沒有零錢，就去旁邊的小吃店那裡換了100元的零錢，然後拿出75元找給了那個年輕人。

年輕人走了以後沒多久，旁邊小吃店的老闆來到了老周這裡，他拿出剛才的100塊錢對老周說，這錢其實是假鈔。老周吃了一驚，將錢拿近一看，果然是一張拙劣的假鈔。怪只能怪自己收錢的時候沒有看仔細，老周啞巴吃黃連，沒有辦法，只好從自己的腰包裡又拿出100元給旁邊小吃店的老闆。

整個事情過去了以後，為了怕他的老婆追究，老周開始算帳，結果腦袋有點笨的老周越算越糊塗，他不知道在剛才的整個過程中，一共賠了多少錢，於是他找來旁邊的鄰居詢問，結果答案卻更加的五花八門了，有的說他賠了100元，有的說他賠了125元，還有的說他賠了200元，糊塗的老周，他到底賠了多少錢呢？

（腦袋轉一下，再去 P.189看答案！）

容易被欺騙的惡霸

　　很久以前，村子裡有一個出了名的惡霸叫做周一，他仗著自己家位高權重，四處欺負壓榨老百姓，他命令在一個月的第二個星期，每家每戶都要把自己家在這個星期擠的牛奶、母雞下的雞蛋、紡的紗布統統上繳。沒多久，這個黑色星期又來了，全村的百姓都害怕他的暴戾還怕惹禍上身，只能把整週的勞動成果積存起來，等到日期雙手奉上，但是小孩子並不懂得這些。

　　第二天就是上繳的日子，這時一個貧苦的母親卻發現自己家的雞蛋少了好多，只剩下六個了。原來她的兒子，嘴饞的周二，趁沒人注意的時候把其餘的雞蛋都偷吃了。他的媽媽知道以後又惱怒、又心疼、又害怕，只有六個雞蛋，該怎樣向惡霸交代呢？小孩子周二並不害怕，他說，明天就交給我來應付好了。母親擔心了一夜，第二天一早，惡霸如期而至，媽媽趕緊讓自己的兒子周二在屋子裡藏好不要出來，然後自己去開了門。惡霸看見只有六個雞蛋，果然很不高興，出手就要砸房子，周二見狀一溜煙的就跑出來，狡黠地對惡霸說：「周一大人，這麼聰明的你怎麼會不明白這其中的道理呢？一隻半母雞在一天半裡生一個半蛋，我們家一共六隻母雞在六天裡生了幾個蛋呢？」

　　惡霸脫口而出，「六個！」小周二高興地附和著；「這不就對了嘛！我們有什麼錯呢？」惡霸周一想了想也對，於是只能擺擺手走掉了。

　　惡霸走了以後，母親想了一想，然後直誇兒子聰明。難道這一週，六隻雞真的只下了六個蛋嗎？

　　（腦袋轉一下，再去P.189看答案！）

露露的分紅是多少？

　　快要到年底了，露露所在的公司裡都在討論年底獎金的事情。財務部的芝芝向露露透露小道消息，據說在年底分紅的時候，露露所在的公司給每個人準備了一個裝滿了金幣的大紅包。但是芝芝也不知道紅包裡到底有多少個金幣，但她知道拿到紅包的應該是5個人，所以財務部的人把這些5元、10元、20元的金幣分成5等份，每等份裡面的金幣全是

一模一樣。

　　可是紅包剛剛分好，財務部的人卻收到一個通知，5名應該拿到紅包的人中，有一名剛剛辭職了，所以不必為其發放紅包。於是財務部的工作人員，又把那五包金幣拆開，而後平均分成了4包，每等份裡面的金幣也完全是一模一樣的。芝芝很快把這個消息也通知給露露了。

　　沒多久露露收到一個好消息，她與另外一名員工，同時被升職了。並且由於之前一名工作人員的離開，所以他們又來了一位新的工作人員。

　　這樣一來，財務部的芝芝又對紅包進行了重新分配，她們把之前分好的四包拿出兩包原封不動的發給兩名升職的員工，也就是露露和另一位同事，然後財務部把剩下的兩包金幣混在一起，平均分了三等份分發給一名新來的員工與兩名沒有升職的員工，每等份裡面的金幣依然完全是一模一樣的。

　　雖然芝芝並沒有直接獲悉員工獎金的金幣數額是多少，但經過上面所說的一次又一次的分配，聰明的芝芝已經判斷出金幣的數量和面值了。公司一共最少準備了多少金幣呢？你能算出來嗎？

　　（腦袋轉一下，再去P.189看答案！）

奇怪的男女比例

　　芝芝因為與同事去滑雪，所以推掉了與男朋友周一的約會。不知為何，一向開朗、把任何事都不太放在心上的周一，這一次因為這小事卻很不高興。芝芝百般哄勸還是不管用，於是瞭解周一的她，拿自己滑雪的事情編了一道數學題，來讓周一解答。

　　題目是有關於滑雪人數的，芝芝告訴周一去滑雪的男士戴的全部是藍色的滑雪帽，而女士戴的全是白色的滑雪帽，他們每個人都是只能看見別人的帽子卻看不見自己的帽子。有趣的現象這時候出現了，因為在每個男生看來，藍色的帽子與白色的帽子是一樣多的，而在任何一個女生的眼睛裡，藍色的帽子卻比白色的帽子多一倍。芝芝請周一猜猜，去滑雪的男生和女生一共有多少人呢？

　　芝芝本來以為給喜歡數學的周一出一道數學題會讓他的心情好起來，可是沒有想到周一聽到這個題目更是氣不過來，冷冷的回答說，男生四個、女生三個，然後氣憤的轉頭就走。

　　先別管周一的心事，他有些時候就是這樣的孩子氣，我們還是先來分析一下，他是怎樣解開這道題的吧！

（腦袋轉一下，再去P.190看答案！）

羅馬人買賣奴隸

在西元前一百多年的古羅馬，奴隸買賣是很正常的，羅馬的奴隸主們像販賣牲口一樣的販賣或買進奴隸。當時就在美麗的愛琴海上，有一個專門做這項買賣的小島，那裡簡直就是有名的奴隸超市。

當然，這種不近人情的社會和所遭受的非人待遇引起了一小部分奴隸的不滿，有一個外號叫做周一的身強力壯的奴隸就是其中的一個，他再也不能忍受這種沒有尊嚴與權利的生活，於是他決定聯合其他的夥伴們發動一場駭人聽聞的暴動。

在行動之前，周一必須最大程度的拉攏自己所能夠拉攏的力量，與自己同屬於一個商人的是夥伴，被其他商人販賣的奴隸也應是他的同志，想與他們搭上線周一就首先得找一個機會弄清楚每一個奴隸商人身邊都帶了幾個奴隸。

不過很快，他的機會就來了，陪伴他的主人來談生

意的周一聽見了以下三位他熟悉的販奴商人的對話：

乾木頭對主人說：「我用6個女奴換你的角鬥英雄周一，那麼你的奴隸數將是我所有奴隸數的2倍。」

大肚皮對乾木頭說：「如果真是那樣，那麼我再用14個奴隸孩子換你的周一，那麼你的奴隸數將是我的3倍。」

自己的主人哈哈大笑，然後對大肚皮說：「那麼我再用4個角鬥士與你把周一換回來，那麼你的奴隸數將是我的6倍。」

三個商人在說著笑話，周一卻在心裡暗暗的計算，過一會兒，他終於摸清了這些商人們每個人都有多少奴隸，請問，他是怎麼算出來的呢？

利用上述條件，你能幫助周一算算誰有幾個奴隸嗎？

（腦袋轉一下，再去P.190看答案！）

角鬥士們的逃跑

為了這一次反奴隸主的暴動能夠順利進行，角鬥士周一，也是整個計畫的發動者和領導者對計畫的每個細節都進行縝密的安排。

第一步就是奴隸集體逃跑的計畫，各個地區的角鬥士、男女奴隸等都將在計畫好的同一時間分頭逃跑，而後每個小組再在某個固定的安全位置集合。

這本是一個天衣無縫的計畫，可是偏偏問題卻出現在最重要的人身上。周一一邊忙著自己的「陰謀」，一邊不動聲色地像以前一樣為自己的奴隸主賣命，可惜狡猾敏感的奴隸主依然感覺到一些什麼，多疑的他清楚的知道這隻「小獅子」不會安分太久，於是周一的奴隸主乾脆先發制人，把周一關進一個地牢裡，只有在比賽的時候，才直接把他運上賽場。

周一完全沒有料到事情會發展成這個樣子，現在他不能自由走動，甚至就連與人接觸也很困難，他該怎樣瞭解外面的動靜呢？逃跑行動如果按計畫行事應該已經進行到一半了，人員的聚集情況如何了呢？

這時一個小奴隸偷偷溜進了周一的囚室，周一認出這個孩子是在計畫中負責食物管理和分配的人，少年並不聰明，但是很誠實，他將自己所知道的通通告訴了周一，他說：「在計畫的第一天有九個人先逃了出來，他們通知我說糧食只夠吃五天的，第二天這九個人，又遇到另外一隊人，大家合在一起吃那些糧食，兩隊人只夠吃三天。」

透過少年的話，你知道第二隊的人數是多少嗎？

（腦袋轉一下，再去P.190看答案！）

逃出地牢

　　身為奴隸的周一被他的主人關在囚室裡，這是一個地下囚室，唯一的出口在離他頭上有100公尺高的地面。

　　外面的自由在召喚著周一，他必須想辦法盡快的逃出去。周一觀察了一下他周圍的環境，通往地面的牆壁都是筆直的而且都很光滑，想要徒手爬上去那是絕對不可能的事情，不過好在周一的囚室裡有一些床、

燈之類的基本設施。聰明的周一將這些東西七零八落拆了一地，然後花了將近兩天的時間不眠不休的重新組裝，終於做好了一台簡易的攀爬機器。

　　這台攀爬機器利用空氣壓力可以對牆壁產生巨大的吸力，在人的操控下可以沿著牆壁向上爬，每天可爬50公尺。但是因為材料太過簡易，攀爬機器有一個非常大的弊端，就是每向上爬50公尺，就要因為發條不足而退回40公尺。為了抓緊時間，周一也顧不得那麼多了，他坐上自己的攀爬機器，然後開始了他的攀爬行動。

　　第一天，機器爬上了50公尺，滑下了40公尺，周一距離地面10公尺。第二天，機器在10公尺的基礎上又開始了新一輪的攀爬。請問，按照這樣的規律和速度，周一一共要幾天才能爬到距離洞底100公尺的地面，成功逃走呢？

　　（腦袋轉一下，再去P.191看答案！）

鉛字謎語

在沒有今天先進的鐳射印刷設備之前，想要印刷一本書是很麻煩、很困難的事情。工人們需要把用到的鉛字一個個的排列出來，最終印在紙上，那些鉛字密密麻麻，統計、規整起來都十分的不方便，犯了錯也很難糾正。

這天，印刷廠的老闆來到廠房檢查工作，老闆看見工人們正在為排

版一本新書而忙得不亦樂乎，這本書的內容已經完成，只剩下頁碼數字的對號排版。老闆的心情很好，一時興起的他隨口問在身邊的工人：「排這一本書的頁碼一共要用到多少個鉛字『1』？」

這個員工因為被老闆問，一緊張完全沒反應過來，只張開嘴愣在那裡，沒有說話。老闆見他這個樣子，又問：「那你告訴我這本書一共有多少頁，這你總該知道了吧？」 可是偏偏老闆問的這個員工是整個廠房裡最笨、最迷糊的一個，他本來記性就差，被老闆這麼一問更呆了，情急之下答非所問：「這本書的頁碼要用1392個鉛字。」

老闆看他員工這副樣子先是覺得好笑，隨後又覺得可氣，「你們這些人到底是怎麼做事的？什麼都不知道嗎？」

廠房裡的機靈鬼周一眼看形勢不對，老闆有要發怒的跡象，於是他趕緊上前打圓場：「老闆您別誤會，他是在跟您猜謎語呢！其實他剛才說的那一句話，就把你的兩個問題都回答了！」

老闆露出懷疑的表情：「哦？那你倒是說說他是怎麼一下回答我的兩個問題的？」

周一說，只透過「這本書的頁碼要用1392個鉛字」這句話，就能推斷出這本書的頁數，還能知道在排版時會用到多少個「1」，你知道他是如何推斷的嗎？

（腦袋轉一下，再去P.191看答案！）

數字們的模仿秀

　　人們常常把整數和分數混為一談，但其實在數字家族中，整數與分數完全是兩個派系、兩個國度，除了工作以外，它們之間很少會有往來。

　　當然無論是整數還是分數在工作之餘也是需要娛樂和放鬆的，過幾天整數家族要在內部舉行一個盛大的聯歡會，聯歡會的導演100先生要求1、2、3、4、5、6、7、8、9這九個兄弟集體登臺表演一個節目。

　　這可難倒了九個數字兄弟，它們高矮胖瘦不一，並且統統既不會唱歌也不會跳舞，該表演什麼才好呢？還是見多識廣聰明活潑的「6」點子多，它看見了布置會場時用的那根大棍子，覺得它像極了分數家族中

人人每天帶著的那根「腰帶」，於是靈機一動，它大膽提議，不如我們就利用那根橫著的大棍子，來個「超級模仿秀」模仿幾個分數逗大家開心吧！此建議一提出來，大家都覺得不錯，於是它們說做就做，立刻開始排練行動。

　　它們要模仿的對象分別是：1／2，1／3，1／4，1／5，1／6，1／7，1／8，1／9，因為每個數字在每個模仿中都要上場，於是它們必須想出9個絕佳的隊形來，經過大家齊心協力，前四個隊形已經被想好了，它們分別是：7329／14658＝1／2，5823／17469＝1／3，7956／31824＝1／4，2697／13485＝1／5，可是後四個隊形數字們卻說什麼也想不起來怎麼排了，於是它們來找它們的好朋友周一幫忙。

　　如果你是周一，你能幫助這九個數字排出模仿1／6，1／7，1／8，1／9的四個隊形嗎，要記住，在隊形中1～9每個數字都要出現喲！

　　（腦袋轉一下，再去P.192看答案！）

令人為難的公司業績

　　周一對做公司的高層主管實在是一點興趣也沒有，可是他最終還是擰不過自己的老爸，不得不「委曲求全」的來到爸爸的企業做經理。雖然只是一個小小的部門經理，但還是引來了員工們的不滿和懷疑，畢竟沒有哪個員工會真正喜歡公司裡的「空降兵」。

　　剛到公司周一先著手瞭解公司歷年的業績，與以後的計畫投資數目等等，他問同事公司之前最多的一年的投資額是多少，在未來的計畫

中，每年的平均投資額又是多少。

　　對熟悉公司業務的工作人員來說，這是個回答起來很簡單的問題，但是大家偏偏都三緘其口，看來存心要整他一下。

　　周一對這些無聊的同事們簡直就快要失去耐心，同事們眼看周一就快要被逼急了，才鬆口給了他一條線索，他們告訴周一：「二十世紀某一年，我們公司的投資額的平方數正是那一年的西元數，那一年是公司以前投資額最大的一年；在二十一世紀的某一年，公司平均投資額的平方也正是那一年的西元數，公司準備以那一年的投資額做為以後的平均投資額。你可以由此推斷出你想要知道的答案。」

　　對於這種故意整人，毫無尊重可言的回答方式，周一顯然很不滿，他簡直想把這些幼稚的員工一個個狠狠的揍上一頓。但他最後還是強迫自己冷靜了下來，在心裡暗暗計算起來。

　　根據員工們的「回答」，你能幫周一算出公司最多的一年的投資額和每年的平均投資額嗎？

（腦袋轉一下，再去P.192看答案！）

第4章

「東區考克」的懸疑
——心理故事題集

私心

　　私心是動物的本能，不僅僅是人類懂得自私，就連動物園裡的猴子其實也不例外！

　　某動物園的籠子裡關著一大一小兩隻猴子，一開始，兩隻猴子動不動就打架，尤其是在吃完飯以後，觀看的人與飼養員都以為是兩隻猴子太過好動的原因，其實真相只有兩隻猴子自己明白，牠們打架的原因，是為了那罐牛奶！

　　原來為了讓猴子們健康一些，飼養員每天都會在送走食物之後送來一小桶牛奶給牠們喝，兩隻猴子都很喜歡喝牛奶，所以無論牠們怎麼分，都覺得是對方喝到的牛奶比較多。

　　過了半個月，兩隻猴子終於不再打架了，當然，因為牠們找到了一個公平的辦法，那就是向飼養員又要了一個小桶，每次只由一隻猴子將牛奶分成兩份，然後由另外一隻猴子先行挑選，這樣懷疑的問題就被解決了，因為分牛奶的猴子怕另外一隻挑到多的那一份，所以必須要將兩份牛奶分得十分公平。

　　不過這種穩定與和平還沒有維持多久，讓兩隻猴子鬱悶的事情發生了，牠們的籠子裡又來了一位新成員，三隻猴子的日子並不好過，牠們為了分配那桶牛奶又開始了每天的戰鬥。幾週過去了，猴子們突然覺得這樣下去也不是辦法，必須找到一個令彼此都能信任的分配方法。不過分三份無論如何都要比分成兩份麻煩的多，這些多疑而又自私的猴子們會想到一個什麼樣的辦法呢？

　　（腦袋轉一下，再去P.193看答案！）

「老實人」的陷阱

　　周家一共有兩個兒子，兩個人都一表人才，頭腦聰明，但是性格卻相差很大。大兒子周一開朗、不羈，有時甚至有些跋扈，但二兒子脾氣卻是出奇的好，他好像從來不會與人吵嘴，哪怕是爭辯也沒有，更何況是吵架了。不過你若以為二兒子周二是個任人宰割的膽小鬼，那你就大錯而特錯了！

　　這天，周二帶著他心愛的大牧羊犬來到小河邊玩耍，坐在河邊的周

二順手把他的大狗拴在一棵大樹上。周二剛剛被周圍的陽光和美景陶醉，就被另一個路過的人給打斷了，原來是一個富翁模樣的人，帶著他的小貴婦犬來河邊想解手。這個富翁看見周二，於是故意把自己的小貴婦犬與大牧羊犬拴在一棵大樹上。

　　周二不得不開口說：「我的狗脾氣不好，你換一棵大樹吧！不然牠會把你的小狗咬死的。」富翁聽了周二的話以後不但不把狗解開，反而白了周二一眼。

　　果然，沒有一會兒工夫，那隻牧羊犬發現了香水味刺鼻的小貴婦犬，牠毫不留情的上去就是一口，讓人拉也拉不開。等到周二好不容易把牠們倆分開，那隻小貴婦已經奄奄一息了。

　　那個富翁模樣的人見自己的狗被欺負，哪裡還肯甘休，非要拉著周二去報官，周二也一副無所謂的樣子，兩個人來到了官府，法官在上面大聲的質問周二：「你的狗將他的狗咬死了嗎？」

　　周二專心用手溫柔的撫摸著身邊的牧羊犬，並不理會。「難道你聽不見我說話嗎？我問你，你的狗是不是把人家的狗咬死了！」周二還是沒有回答。就這樣法官問了好幾遍，周二都是一副聽都聽不見的樣子。

　　氣氛變得緊張而詭異起來，如果周二這樣一直不說話，那麼案件就不能繼續下去，但是周二明明是沒有錯的，他為什麼反而不說話解釋呢？你能猜到這其中的原因嗎？

　　（腦袋轉一下，再去P.192看答案！）

賊喊捉賊

　　深夜，警局裡突然闖入了一男一女兩個人，正在值班的員警小周感到奇怪，這麼晚了，誰還會來呢？

　　來報案的兩個人中，男的三十來歲，女的四十多歲，兩個人誰也不肯讓誰，都要向小周說明情況，小周花了好大的力氣才說服他們讓他們一個一個的來說。於是那位女士先說她在路上被搶劫了，於是她大叫，這時正好有過路的人幫忙，她一把捉住賊沒讓他跑掉，可是結果那個賊，也就是旁邊這個三十出頭的年輕人卻反咬一口，說自己是賊。

　　聽完女士的陳述，小周又聽了那個男士的口供，毫無疑問，他說的和那個女士所說的一模一樣，只不過是把角色互相轉化了，其餘的簡直連最細節的地方也幾乎是一字不差。

　　小周聽完了他們的敘述，看看女子，覺得她一臉憤怒不像是賊的樣子，看看男士又覺得他一臉的委屈，也不像是罪犯的模樣。再看看婦女，突然覺得她的眼神裡有些恐懼，難道她就是罪犯？又看看男士，發現他竟然有一剎那露出了似笑非笑的表情，很像一個小偷。

　　小周被這兩個半夜三更闖來的人攪得心煩意亂，現在的他只想快點讓這兩個人離開警局乖乖回家睡覺，也好讓自己能睡上一覺。

　　可是責任心又不允許小周這樣做，想到這，小周想起一個特別的方法，他讓兩個人來到大街上賽跑，儘管兩個人都不知這是何用意，但是他們還是照做了。這個方法最後的確得出令人滿意的結果，結果是怎樣得出來的呢？男士和女士，到底誰才是賊？

（腦袋轉一下，再去P.193看答案！）

詭異死亡的狼

　　一個有些偏僻的小村子最近陷入了一場麻煩之中，原本村子很安寧、很和平的，但最近他們卻屢屢受到了攻擊和騷擾。他們的農作物被踩壞、羊群被咬死、孩子們受到驚嚇……很快，他們發現「打擾」他們的其實是兩隻兇惡而強壯的狼。

　　也許是因為什麼原因牠們不能再回到山上，也許是村子裡的「食物」肥美，讓牠們捨不得回去，總之，這兩隻狼在村莊的角落找了一個「居所」並且穩定的居住了下來。

　　這可愁壞了村子裡的居民們，村子是很小，要湊齊足夠多的強壯的

人來驅趕狼並不是件容易的事，並且村子裡的羊群和家畜已被毀掉了大半，如果接著這樣下去，村子裡的人很可能會沒辦法生活。

一天，周家的大兒子周一因為貪玩回家晚了點，母親四處奔走了半天才把兒子找回來，這一切，周家的二兒子周二都看在了眼裡。

過了沒幾天，就在人們為了這兩隻狼焦急萬分的時候，一個驚人的消息卻傳來了，有人在狼窩附近看見了兩隻狼的屍體，牠們同時死掉了。村裡的人都感到很奇怪，因為稍微有些力氣的人都說自己並沒有去殺狼。人們來到了兩隻狼的屍體旁邊，果然發現狼並不是被打死的，因為牠們的身上沒有一點傷口和痕跡，難道兩隻狼是中毒死的嗎？或者是同時心臟病突發？

人們正猜測著，一個細心的老農民又有了新的發現，他在附近的兩棵樹頂上，分別看見了兩隻被折磨得慘不忍睹而死去的狼崽。這讓村民們倒吸了一口冷氣，誰有那麼大的本事，殺死了兩隻狼又去那麼高的樹上「享用」了狼崽，難道村子裡還有別的更厲害的怪物不成？可是接連下去幾天，村子卻好像恢復了往日的平靜。

兩隻兇猛的狼究竟是死於誰手呢？狼崽的死又與之有什麼關係？周一和周二相視一笑，你猜出其中的奧秘了嗎？

（腦袋轉一下，再去P.193看答案！）

妻子的催眠術

最近何老闆總是感到心煩意亂，他的情婦在他剛剛醒來的時候再一次追問他打算什麼時候離婚，這讓何老闆感覺很煞風景。他們大吵了一架，最終他匆匆穿上衣服，連澡也不洗就回到了家中。

家中的妻子溫柔賢慧、體貼入微，當然她還並不知道自己的丈夫已經瞞著自己出軌多年。何老闆回到家趕緊把一身臭汗的衣服脫掉拿去洗，看見溫柔的妻子愣在那裡，他心中不知為何突然湧起了一陣內疚。

妻子來到浴室，撒嬌似地說：「我們來做個遊戲好不好，我從朋友那學來一個小遊戲，據說能測驗出丈夫是否變心。」

老何急忙推託：「有什麼好玩的，別信那些。」

妻子堅持：「是不是你有什麼瞞著我，不敢玩啊？」

老何趕緊否認，沒辦法，只能答應妻子的要求。

霧氣使燈光暗了下來，一層水氣遮住了浴室裡的鏡子，妻子把丈夫的一根手指放在鏡子上。「你盡量放鬆，只憑感覺回答我的問題就好。」

「現在你隨便說一個字代表你現在的感覺。」妻子的聲音飄渺的傳來。「累。」丈夫回答。

「說一個讓你覺得快樂的字。」妻子的聲音還是很輕。「鳳。」丈夫脫口而出。

妻子聲音哽咽：「鳳是誰？是不是你真的對我變心了……」

丈夫知道自己說錯了話，趕忙狡辯：「沒有、沒有，我是說

『風』，因為浴室太悶所以想透透風而已。」

　　妻子幾乎快要崩潰的說：「你騙人，你睜開眼睛。」

　　老何睜開了眼睛，看見充滿了水氣的鏡面上赫然寫著一個鳳凰的「鳳」字。丈夫突然感覺毛骨悚然，難道自己剛才真的是被催眠了嗎？

　　妻子肯定的說道：「我剛才還算出你的情婦叫秦鳳對不對？」老何嚇得一陣哆嗦，難道天下真的有能掐算這種事？自己的保密工作做得相當好，妻子不可能聽到一點風聲的。這究竟是怎麼一回事呢？還有鏡子上的那個「鳳」字，真的是自己寫的嗎？

（腦袋轉一下，再去P.194看答案！）

靈魂的拯救者

摧毀一個人莫過於摧毀他的靈魂，對待一個有骨氣的人更是如此，王將軍深刻明白這其中的道理。軍隊中的人都認為王將軍是一個十分仁慈的將軍，因為他對待俘虜從不毆打也不會施以暴行，但人們奇怪的發現，凡是被王將軍俘虜過的人，無論是英雄還是草包，沒有一個是可以東山再起，他們就好像是鬥敗了的公雞一樣，一敗，永敗。

軍人們不知道，王將軍雖然沒有對那些俘虜刀棍相加，卻另有一番可以摧毀人的意志力的酷刑被施加在他們身上。比如把一個人關在濕度很大的黑暗房間裡，讓他什麼也看不見、聽不見，最後忘記了時間，感受到深深的絕望。

再比如用最侮辱的態度對待他，讓對方徹底忘掉什麼是自尊心等等。身體上的傷痛可以復原，但經歷過那些酷刑的人在心裡留下的傷痛卻可以影響他們一生。

這一次又一個敵軍的將領不幸被王將軍給俘虜了，王將軍又用起了

他的老辦法，把這個敵軍的將領關在那個黑暗悶熱的小黑屋，這一招幾乎是百分百有效的，目前還沒有誰能抵抗的住「它」的摧殘和折磨。

　　一天過去了、兩天、三天、四天，當然那位敵軍將領是不可能知道時間的。過了半個月，王將軍決定把那個敵軍的將領給「請」出來。半個月對被封閉在那樣的屋子裡的人來說已經是相當長的時間，為了不讓犯人得到時間資訊，他們給他食物的時間都是完全沒有規則的。曾經有一個被關了十天的軍人出來以後還以為自己在裡面度過了好幾十年。

　　果然，被「請」出來的敵人將領顯得精神恍惚，委靡不振，全然沒有了平日的神氣。王將軍再次對他的「酷刑」感到很得意，按照他的推測，這個將領以後將變得畏首畏尾，永遠不會重振雄風。於是王將軍下令將他放走了。

　　不過令王將軍做夢也沒有想到的是，這個將領在回去的第三天，就調整好了狀態，又領兵殺了回來，並一舉吞併了對手。

　　如今也淪為階下囚的王將軍感到巨大的驚訝，為什麼對人人都有效的招數獨獨對他不行呢？

　　（腦袋轉一下，再去P.194看答案！）

會猜人心的小兵

　　部隊中人人都知道有一個傳奇的人物，那個小兵雖不是英雄也不是什麼將領，但是他能和神靈一樣猜透人的內心。他因為會猜到人們心中所想，所以很受大家的歡迎，有了第一次就有第二次，有那麼幾次真的被他猜中了，人們對他的崇拜就更多一分。

　　「猜人心」的名聲漸漸傳到了部隊的總將領的耳朵裡，這個總將領當然不相信真的有洞悉心靈這種事，但他十分的好奇這究竟是怎麼一回事。於是將領決定親自領教一下這個「小兵」的法力！

　　狡猾的將領當然不會先拿自己「實驗」，他隨便找來了十名下屬，然後叫來了那個小兵，將領對小兵說：「你不是會猜人心嗎？那你倒給我猜猜，這十個人的心裡都在想些什麼？」他還對小兵說，如果你猜錯了，我只能當你是擾亂軍紀、欺騙將領！

　　這時在外面偷聽的其他兵，心下為那個小兵惋惜了，就算他再會猜，怎麼能準確的猜出十個人的心思呢？況且，即便是他真的猜對了，只要那些下屬死不承認，那麼又有誰能證明呢？於是大家都覺得這個「猜人心」這一次是在劫難逃，必死無疑了。

　　就在大家紛紛嘆氣、難過的時候，有一個人看見那個小兵竟然笑嘻嘻地從將領那裡走了出來，將領也並沒有為難他的意思。這下大夥真的是驚訝極了，難道他真的一口氣猜中了十個人的心思？這也太神奇了，世界上怎麼可能有這種事呢？

　　（腦袋轉一下，再去P.195看答案！）

水墨畫中的魂魄

　　小周一從小就與爺爺、爸爸媽媽一大家子生活在這個大院子裡，所以院子裡的每一個地方小周都可以說瞭若指掌，但唯獨有一個地方，是在這裡生活了十多年的小周一從來沒有去過的。

　　據媽媽說那個房間裡收藏了一幅十分珍貴的畫，是祖上傳下來的寶貝，因為收藏的年代久了，所以有了靈氣，因此爺爺像是供奉神明一樣的供奉著它。

　　對好奇的小周一來說，那個永遠不許人隨便進入的屋子已經成為了一個神秘的符號，他不停在心中幻想，一幅畫的魂魄是什麼樣子的呢？

　　家裡誰也沒想到，這幅奇異的畫還是勾起了盜賊的貪念，在一個疏於防備的夜晚，那幅神奇的畫遺失了。

爸爸媽媽心急如焚，爺爺更是受到巨大的打擊，每日茶飯不思。

可是就在全家都陷入悲哀之中的時候，奇蹟又出現了，那幅畫被原封不動的送了回來，並附上一張小紙條，上面寫道：「這是一幅神來之筆，當展開畫的時候周圍的人都感覺到迎面有一陣勁風吹來，我們雖然貪財，然不敢驚動神明，所以特此將畫原樣奉還。」

爺爺知道畫被送回來了之後又是高興又是感嘆，爸爸急忙通知官府不要繼續追查下去了。官府的人覺得這件事十分蹊蹺也十分新鮮，於是讓爺爺當著大家的面把畫打開檢查一下，看看是不是有什麼漏洞。

小周一聽說畫要被打開了，急忙跑來一探究竟。當爺爺慢慢的把手中的卷軸打開，大家看見了這幅畫上的那些俊美的竹子，隨後，奇怪的事情發生了，每個人竟都或快或慢的感覺到一股清風迎面撲來，就連小周一也覺得自己周圍颳起了陣陣微風。大家都不由得發自心底的震驚，這是怎麼一回事呢？難道真的是畫中的魂魄在作怪嗎？

（**腦袋轉一下，再去P.195看答案！**）

老翁的遺產

人人都以為周家的老翁是一個正直而善良的老農民，他辛辛苦苦種田一輩子，不僅把他的親生兒子養大，還收養了一個沒人要的孤兒，並待他像親生兒子一樣。

兩個兒子逐漸長大成人，老父親卻愈來愈老，身體一天比一天差。這一天老翁叫來兩個遊手好閒的兒子，對他們說：「孩子們，我知道我撐不了多久了，我們家的土地下面有的是黃金，我把它留給你們，你倆以後好好過日子。」說完，老父親與世長辭。

兄弟二人在老翁去世的一段時間裡非常悲傷，直到過了很久，他們才想起來了老父親的臨終遺言，於是兩個人來到自己家的田裡，開始挖了起來，挖了一天又一天，這塊土地幾乎與其他的土地沒有什麼兩樣，根本沒有什麼大量的黃金。於是兩個兄弟各自疑惑起來，父親明明說有黃金，可是自己什麼也沒挖到，難道是自己的兄弟把黃金獨吞了不成？

互相猜忌的兩個兄弟終於覺得再也沒辦法在一起生活了，弟弟獨自搬了出來。人人都勸弟弟，說他哥哥並不像是貪財的人，可是沒過一年，哥哥果然發跡了，蓋了新房子，又雇了很多幫工。弟弟心想自己的懷疑果然沒錯，於是他把自己的哥哥告上了法庭，哥哥矢口否認自己得到了黃金，令人沒有想到的是，法官經過瞭解情況也宣布，哥哥的確沒有私吞黃金。如果哥哥沒有私吞，他是怎麼發財的呢？父親留下的黃金究竟到哪裡去了呢？

（腦袋轉一下，再去P.195看答案！）

天降神兵

　　兩兵相對，兵力自然是取得勝負的關鍵所在，但若能好好利用一些其他的因素，達到以少勝多的目的也不是不可能。

　　從前有一名將領帶著他的三千精兵去打仗，結果到了戰場經過打探才發現，對方竟然帶了一萬多的兵將來。雙方已經狹路相逢，想撤是絕對不可能的，將領見情況不妙，急忙派人回去請求支援。但是這裡離後方相隔很遠，等到援兵到來的時候恐怕實在是為時已晚了。

怎麼辦，對方兵隊已經叫陣多次，總不能老這樣做縮頭烏龜，可是以三千的兵力對抗一萬，難道真的要讓自己的士兵白白送死嗎？

　　深夜，將領依然無法入睡，於是他把自己的勘察兵和熟悉地形的當地的士兵、軍師找來，希望能找到一個有效的辦法。

　　這時軍師說話了：「將軍你不用急，我們確定好作戰地點，然後我做一場法事，求天神們來幫助，這樣我們一定能贏。」

　　大家都覺得軍師的主意讓人有些懷疑，不過這個人一向忠誠又聰明，何況目前也確實沒有什麼更好的辦法，所以將領還是同意按照他的安排去做。

　　那位軍師讓士兵挖出了一些石頭，在一個險要的關口那裡做出了一個祭天的台子，而後在上面嘀嘀咕咕一陣。結果神奇的事情還真的發生了，當他們把敵人引到這裡來的時候，敵人手中的武器紛紛像活了似的，自己動了起來。敵軍嚇得立刻鬆手，亂成一團，他們以為真的是有天神來，匆匆忙忙的就集體逃掉了。

　　軍師請到的「天神」是哪位？這個故事只是個傳說嗎？

（腦袋轉一下，再去P.196看答案！）

寵物死亡的真相

有一個有錢的婦人很喜歡她的小狗，為了避免意外，她幫她的狗狗買了一份意外保險。如果狗狗因為意外受傷或者是死亡，那麼她將得到一筆大數額的賠償金。

婦人的家中，一個人影拿著火把在火爐中引燃，然後把火把湊近窗簾的一角，接著是床、家具、地毯，看著整個房子燃起了重重火焰，那個人影安心下來。

這個婦人哭哭啼啼的找到了保險公司，說她不在的時候，自己的房子被燒毀了，她可憐的寵物狗也在裡面被薰死，現在她要來拿保險賠償金。

保險公司的工作人員隨這個婦人來到了她面目全非的家中，果然看見那隻小狗一身焦黑的躺在殘骸中，動也不動。

可是那個保險公司的工作人員卻表示不能付這筆保險金，他指控說這場火根本就是那個婦人自己放的。

大家都覺得保險工司員工的話十分不可信，這個婦人平時愛狗成癡，怎麼可能故意縱火呢？不過如果是保險公司在捏造事實，那麼那個婦人又為什麼不去報警、利用法律保護自己的權益？這之中隱藏著什麼樣的隱情呢？

（腦袋轉一下，再去P.196看答案！）

探險家的自殺

　　一名探險家與他的父親兩個人去沙漠探險，迷路的兩人已經把食物吃光了，他們這樣餓了三天三夜，如果這樣繼續下去，那麼他們一定會被餓死在這個沙漠之中。

　　這一天深夜，父親急急忙忙把兒子叫醒，說他撿到了一隻迷路的奄奄一息的鷹，於是把鷹用隨身的刀子清理好了，叫兒子趕緊起來吃。迷迷糊糊的兒子一聽到有吃的，也不管三七二十一，急忙將生的鷹肉拿來充飢。這點鷹肉的確幫了大忙，肚子裡有底的父子兩人稍稍恢復了一點力氣，終於找到了出路。可是令人遺憾的是，就在快要走出沙漠的時候，父親最後還是沒有堅持住，永遠倒在了沙漠裡。

　　多年以後，兒子想到自己的父親還是會感到悲傷。這一天一個老朋友請那個兒子去一家吃野味的餐廳吃飯，朋友點了特色菜——鷹肉。那個曾經去探險的兒子只吃了一口，然後立刻就開始哇哇大吐，更讓人沒有想到的是，第二天，這個年輕人就被發現在家中自殺了，你知道那個兒子自殺的原因是什麼嗎？

　　（腦袋轉一下，再去 P.196看答案！）

康復患者的自殺

患者周一因為自己的疾病困擾了好多年，這疾病剝奪了他快樂的生活，甚至使原本很活潑的他從此變得精神不振，異常的敏感。

不過這一天傳來了一個好消息，給周一看病的醫生終於聯絡到了另一位知名的醫生，這位醫生是相關方面的專家，在看過周一的資料以後，醫生說他絕對有把握會治好周一的病症！周一聽到這個振奮人心的消息十分高興，他迫不及待的請醫生為自己安排診治的計畫。

周一用最快的時間趕去那位醫生那裡，雙方會面並詳細的研究病情之後，醫生告訴他，他的情況還並不是很嚴重，狀態比較樂觀，隨時都可以進行手術，周一覺得他就要重獲新生了。

如願以償的，手術很快的就開始進行，並且進行的也十分順利，在周一痊癒出院的那一天，他覺得自己從來就沒有這麼開心過。

他獨自乘坐火車準備回家，火車一路前行，可是就在火車駛入隧道的時候，周一卻好像是發瘋了一樣，他大吵大鬧，最終衝破火車的窗戶，跳車自殺了。

周一的死讓很多人感到惋惜，什麼樣的原因使他做出了那樣的行為呢？他的心裡究竟是怎樣想的？

（腦袋轉一下，再去P.197看答案！）

精神病人的邏輯

　　如果你認為精神病人是沒有邏輯思維的，那麼你就錯了，精神病人們的邏輯或許會讓你覺得怪些，但卻與一般人一樣的精密。

　　從前有一個精神有問題的病人從醫院裡逃了出來，他的手中甚至還有一把裝了子彈的左輪手槍，當然他是非常危險的，很快那位精神病患者將目標瞄準了兩位年輕人。精神病人力大無窮，將兩個年輕人按倒在地，可是結果是他殺了其中的一個卻放走了另一個。

　　警察局裡，沒有被殺掉的那個年輕人正在一五一十的向員警描述當時的情景：「他用槍指著我們的頭，然後兇狠的問我們『我們現在在什麼位置』，我當時被嚇得六神無主根本說不出話來，所以直搖頭，而我的朋友告訴那個瘋子『我們是在國家銀行後面』然後……」

　　那個年輕人一定是受到非常大的驚嚇，他朋友的意外一定讓他難以接受，就在說到剛才那裡時，年輕人開始不停的抽泣，然後呼吸急促，最終由於過度緊張而昏了過去。

　　精神病行兇的過程，年輕人還沒來得及說完，所有的人都不明白那個精神病人為什麼在問完問題之後殺掉一個人又留了一個，可是一位心理學家卻宣稱自己清楚了。你知道那位精神病人當時是怎麼想的嗎？

　　（腦袋轉一下，再去P.197看答案！）

競爭對手的退讓

　　兩個矮個子的男人同時來到劇組應聘七個小矮人的角色，可是七個小矮人的名額已經滿了六個，只差一個是空缺的。

　　工作人員對兩個演員進行了嚴格的試鏡，可是令工作人員為難的是，這兩個男人的演技以及其他一些條件幾乎都差不多，也沒有太大的差別。這時一旁的導演說話了，他說既然是來演小矮人的，那就留下那個比較矮的吧！

　　比較矮的那一個男人聽見導演這麼說實在是非常高興，可是稍微高一點的卻很生氣。不過事情已經這樣定下來了，看來導演那也根本沒有什麼迴旋的餘地。

　　拍攝在一個星期以後就要開始了，就在拍攝的前一天，導演卻接到了那個最後一個被錄用的比較矮的男人的電話，電話中那個男人十分遺憾的說他不能參加拍攝了，因為他也不知道為什麼，自己竟一夜之間長高了很多，他請導演去找那個和自己競爭的對手去拍戲好了。

　　這個導演聽了這通電話以後覺得十分的蹊蹺，一個人怎麼可能在一夜之間長高那麼多呢？於是導演親自來到這個矮子的家裡，他看見屋子裡的木頭家具和地板縫裡的碎屑哈哈大笑起來。

　　導演在笑什麼呢？那個矮子真的長高了嗎？

（腦袋轉一下，再去P.197看答案！）

罪犯自首

　　做賊一定心虛，哪怕是心理素質再好的人也不例外，更多的時候，把罪犯送進警察局的不是別人，而是他們自己的心理壓力。

　　前不久，有一個人偷偷殺掉了他的一個仇家，他已經想殺掉這個人很久了，所以他的謀殺計畫安排的很隱秘、很嚴謹，可以說是滴水不漏。謀殺進行的很順利，只要他不說，這宗謀殺案將是一個永遠的秘

143

密。

　　這一天是一個雷雨交加的夜晚，剛才所說的那個殺人兇手正在他自己的家中收看電視節目。外面風聲很大，一道劇烈的閃電在天邊亮起來，電視台由於干擾信號錯誤，只有畫面圖像，沒有聲音。那個殺了人的兇手就在這個時候突然決定要去自首，殺人犯痛苦地走出門，向警局走去。

　　他剛出門沒多久，電視信號轉好，一切又恢復了正常。

　　在家看電視的殺人兇手為什麼在電視節目的信號不好、沒有聲音時主動去自首了呢？他殺掉的那個人是誰呢？

（腦袋轉一下，再去P.198看答案！）

兒子的試探

　　一對夫婦的獨生子，因為戰爭徵召入伍，在外當兵作戰多年。終於戰爭勝利的消息傳來，舉國歡慶，他們也等來多年沒能聯繫上的兒子的書信。

　　兒子的語氣很激動，可以看出他很思念自己的家人，父母也為聽到兒子的消息更是高興不已，回信中父母吐露一番對兒子的思念之情以後，急忙詢問兒子什麼時候可以回家與他們團圓。

兒子猶豫了一下，然後給父母回信說：「父親、母親，我想很快就可以回去，但是我有一個小小的請求，不知你們能否答應。我想把我的一個戰友也帶回去，不幸的他在戰鬥中失去了他的雙腿，我想讓他與我們一同生活，幫助、照顧困難中的他。我知道這不是一個可以輕易做出的選擇，但是我是很堅決的，不知道你們是否同意？」

　　這對父母看過兒子的信以後很為難，不過最後他們還是做出了決定，媽媽給在兒子的回信中說道：「我心愛的孩子，你不知道你的想法有多麼的瘋狂，或許我們還可以想點別的辦法，幫他找一個可以容身的歸宿，要知道他那樣的人會給我們帶來很大的麻煩和負擔。我們有我們要過的生活，為他付出那巨大的代價是不值得的，還是忘掉他吧！」

　　兒子看完來自家裡的信非常非常的難過，沒過多久，那對父母便收到了他們的兒子自殺的消息，父親與母親十分的傷心，當他們終於看見兒子的屍體時，更是懊悔萬分，父親哭著叫嚷：「是我害死了你啊！兒子！」

　　是什麼讓在戰爭中經歷過生死考驗的兒子，輕易就放棄了他的生命呢？父親為何又說是自己害死了兒子？你知道兒子的心裡是怎麼想的嗎？

（腦袋轉一下，再去P.198看答案！）

鳥店1

剛剛畢業的周二來到一家以出售鳥類為主的寵物商店打工。店裡的裝修很奇特，燈光很暗，到處擺滿了各種鳥類的標本。店裡有出售很多各式各樣或美麗或機靈的可愛飛禽，不過其中要屬一種有淺黃色柔軟絨毛的鸚鵡最為暢銷。十隻這樣的鳥很快就賣掉了五隻，賣掉的那五隻鳥個個活潑、漂亮、年輕，其實剩下的五隻中大多數也不賴，只是其中有一隻又老又醜又笨的黃毛鸚鵡，除了牠以外，其他的四隻鸚鵡都很優秀。

寵物商店的老闆看見鸚鵡的銷售情況，他對周二說讓他下一次再賣鸚鵡的時候，把那隻又老又醜的先賣掉。這可讓周二為難了，鸚鵡都是由顧客自己挑選的，同樣的價格大家當然挑選其餘四隻看起來比較鮮活漂亮的，「除非您讓我將顧客催眠，否則他們怎麼可能聽從我的話，去做違背常理的事情呢？」

老闆看出周二不過是一個剛從校園裡走出來的，什麼都不知道的孩子，只好讓他多學著一些：「別廢話了，如果你不會做，那就看著我是怎麼做的！」

周二心裡不服，暗暗想，倒要看看他是不是在說大話！令周二沒有想到的是，寵物店的老闆果然在下一個顧客那裡，把既老又醜還很笨的鸚鵡給賣出去了。顯然那不該是顧客常規的選擇，可是寵物店老闆用的是什麼辦法改變了那人的意識了呢？

（腦袋轉一下，再去P.198看答案！）

鳥店2

　　還是那一家裝修奇特的鳥類商店。這一天一名陌生的顧客周一獨自前來光顧，他在眾多的鳥類標本之中轉了又轉，而後開始挑選起自己喜歡的飛禽。最終，在眾多的鳥類中，周一選擇了一隻全身火紅、鮮豔、可愛的大鳥，這隻鳥看起來就像一隻紅寶石那樣閃耀，並且熠熠生輝，周一自認為牠與自己的氣質實在是很搭配。

　　不過一問到價錢周一卻得意不起來了，這隻大鳥的價錢實在是太高

了，需要一千個金幣，這些金幣足夠周一買一棟大房子了。店員周二知道周一買不起，於是打算說服他買另外一種鳥，可是周一的心裡再也裝不下別的鳥了，他懷著對那隻漂亮的鳥的喜愛，回到了家。

第二天寵物店的夥計周二出差了，當他一個月回來以後，他發現那隻漂亮的大鳥已經不在了！「您以一千個金幣的價格把牠賣掉了嗎？」周二奇怪的問，老闆滿臉笑容的回答：「沒有，我的夥計，我以一百個金幣的價格，在昨天把牠賣掉了。」

根據老闆的形容，周二知道就是上一次的周一來買走了那隻美麗的大鳥，「那隻鳥病了嗎？」周二問。

「沒有，牠很健康。」老闆回答。

這下周二不明白了，自己的老闆瘋了嗎？為什麼以這樣不合理的價錢便宜賣掉那隻鳥呢？他心裡暗暗奇怪，那個周一到底用了什麼樣的怪招，讓一向精明的老闆變得糊塗起來。

（腦袋轉一下，再去P.199看答案！）

「邪惡」的官員

　　新上任的大臣周二，在官場遇見同樣是一名大臣的哥哥。周二原以為官場是一個絕對美好、絕對公正的地方，他也認為官理應是善良、正義並且明辨是非的。周二以為來到了官場做官的哥哥，應該會比以前更富有正義感、更仁慈，可是他看到的一切卻讓他產生了懷疑。

　　大臣周二和他的哥哥一起來到民間，他們先看見一個很富有的人家，然後他們裝扮成兩個老者，來到那家的門前乞討。富人家的主人是

個十分吝嗇而沒有同情心的人，他命令僕人把兩個老態龍鍾的人用棒子趕走，一點食物也沒有給他們。新上任的周二非常氣憤，可是他竟然看見自己的哥哥，在幫這戶人家填補一個牆上的空洞。周二不解極了，但並沒有說什麼。

之後兩個大臣又看見了一個很窮困的人家，他們依然裝扮成兩個老人上門討飯。這戶貧困的人家住了一個老奶奶和一個小孫女，她們雖然貧窮但是十分善良，她們把家中為數不多的食物拿出一半分給了兩個大臣。新來的周二正要跟他的哥哥商量該如何報答這戶人家，卻看見他的哥哥笑著把那個老婆婆的唯一一頭牛給殺死了。

周二再也忍不住了，他不知道自己的哥哥為何到了官場以後卻變得這麼壞，他和哥哥大吵了一架。為什麼小時候向來正義的哥哥會做出這樣的行為呢？

（腦袋轉一下，再去P.199看答案！）

消失的老人

　　月上梢頭，周二的大宅子已經被警方團團圍住。警方現在已經確定周二有謀財害命、利用不正當手段獲取房產的嫌疑。而值得懷疑的理由也實在是太充分了！

　　幾個月之前，一名老者決定將他生活了幾十年的豪宅出售，然後自己住進養老院。對這處房產感興趣的人很多，甚至有人願意出很高的價錢買下這棟房子，不過一個月過去了，那些出高價的人中誰也沒有等到同意成交的消息。過後他們發現，原來這棟房子已經被賣給了一個十分年輕的人。妒忌的商人們好奇這個年輕人到底出了多少價錢，不過經過調查以後他們吃驚極了，這個年輕人既不是富豪也不是富豪的兒子，他買房子以前的存款，只有一萬英鎊。

　　讓警方懷疑的另一個原因就是那個老者，自從年輕的周二住進了大宅子，老者就好像消失了一樣，他說過本打算去養老院，不過員警在任何

一家養老院裡都找不到那個老人的消息。同樣也沒有人在哪裡見到過那個老者。

　　只有一萬英鎊的年輕人是如何讓老者把房產低價賣給他的呢？憑空消失的老人究竟去了哪裡？等員警衝進住宅，查個清楚，一切就會明瞭了！

　　（腦袋轉一下，再去P.199看答案！）

造橋師父的隱情

　　學習建築的周二夢想能當一名出色的橋樑建築師，於是他拜了自己現在的師父學藝，周二看得出來，他的師父有豐富的經驗和精湛的技術水準，是一位十分難得的天才。可是行業內的其他人卻不這樣想，在他們眼裡，周二的師父是一個技術很差的工匠。周二的師父每當聽見有人這樣評論他，也總是搖搖頭默認了下來。

　　有一天，周二又與別人爭論起自己師父的事情。「你師父有一座以他自己名字命名的橋，那座橋做工非常粗劣，一看造橋的人就沒有什麼真本事。」周二自然不相信這些人的話，於是同大家一起來到那座橋，橋上赫然刻著師父的名字和建築日期，應該不會有錯，可是周二看出這個橋做的相當的粗糙，完全不像是出自於師父的手。

　　周二還是不願相信眼前的事實，於是他當著大家的面詢問自己的師父，那座以您名字命名的橋真的是您前一段時間親自建築的嗎？周二的師父聽見周二這樣問，緩緩的點點頭承認了。

　　周二的夥伴們更加證實了自己的判斷，然後一哄而散，周二卻悶悶不樂的懷疑著，為什麼師父有那麼出色的手藝，卻要把以自己名字命名的橋做的那麼破爛呢？名聲對一個建築橋樑的師父來說可是十分重要的，這其中一定有什麼隱情，不過又會是什麼樣的隱情呢？怕招人陷害？掩人耳目？好像都不是！那其中的「隱情」究竟是怎樣的呢？

（腦袋轉一下，再去P.200看答案！）

籠絡人心

周一與周二是同一個公司的兩個負責人，在工作中他們免不了會被拿來相互比較。要說也奇怪，明明兩個老闆給的獎金與薪水都是一模一樣的，可是幾乎所有的員工都比較喜歡幫助周二工作而不是周一。

有人說一定是周二的態度較好，又懂得關心下屬。其實恰恰是相反的，兩個人當中，反而是周一脾氣較好，笑臉常迎，每當員工過生日或有什麼喜事，周一總忘不了送上一些祝福。而周二卻整天鐵著臉孔，既不笑，也不怒，並且很少主動說關心人的話語。

周一自己也覺得納悶，他一直很想弄明白為什麼周二就像是一塊巨大的磁鐵，能讓員工那麼賣命的為他工作。周一試著從各個角度入手，不過仍然摸不著頭緒。

事情的變化說快也快，過了一年，又過了一年……周一與周二先後都離開了那個公司，而這個時候更加成熟了的周一與周二已經是非常要好的朋友。想起陳年舊事，周一仍忍不住好奇，於是他終於鼓起勇氣詢問：「為何當初的員工對整天冷著一張臉的你反而鞠躬盡瘁呢？」

（腦袋轉一下，再去P.200看答案！）

午夜「幽靈」

周一去朋友的養育基地參觀，基地的位置有一點偏僻，交通並不是十分的便利。等周一參觀完已經是傍晚，不巧天又下起了小雨，雨雖然不大，不過道路濕滑泥濘，車子前進有些困難，於是周一的朋友熱情邀請周一留宿一夜再走。眼看著這天氣和路況，周一很高興的同意了朋友的建議。

鄉下的生活別有一番風味，朋友拿來一瓶好酒，煮幾條小魚，在寬大的屋簷下兩個人一邊喝著小酒一邊賞著雨景，不知不覺就到了深夜，兩個人都已經微醉了，於是各自回房睡覺。

周一大概睡了有一個小時，然後被外面的雷聲驚醒，周一其實對睡眠的環境很挑剔，再也睡不著的他撩開窗簾想看看外面，結果不看還好，一看把自己七魂嚇走了六魄！他竟然看見朋友的妻子，披頭散髮的在魚池上「漂移」。

周一雖沒養過魚但也知道魚池最淺也有幾公尺深，尋常人怎麼可能在水面上行走呢？何況外面雷雨交加，朋友的妻子一個人在哪裡做什麼？周一不知為何覺得渾身發毛起來，不過他還是決定拉上窗簾，就當作什麼都沒看見！

回到床上的周一自然更是睡不著了，他輾轉反側，還是覺得不對勁，於是他終於決定先偷偷的把他看到的告訴他的朋友。拿定主意之後周一又悄悄的把窗簾拉開向外看去，這一次周一真希望眼前看到的都是幻覺，更恐怖的事情發生了，朋友的妻子不見了，取而代之的是他的朋

友在魚池的水面上目光呆滯的行走，對照著雷聲和閃電，這幅畫面看起來尤為恐怖。

　　好不容易熬過一夜，周一第二天用最快的速度收拾好，準備出發離開那個地方。周一的朋友為什麼會有那樣奇怪的舉動？又為什麼能在水面上行走呢？

（腦袋轉一下，再去P.201看答案！）

可惡的消息來源

　　周一與周二兩個人一生都致力於挖掘和尋找被人類遺失的寶藏。這一次他們來到一個荒蕪的森林中尋找一個中國古代皇帝的皇陵。兩個人走遍了整個森林，只發現有一塊地方有可能埋藏著東西，於是他們幾乎認定了那就是寶藏的所在地。

　　認為自己找到寶藏的兩個人都表示要齊心協力共同挖掘，但其實愛

財務實的周二心裡已經打起了自己的小算盤，他想找個機會把周一支開，然後自己獨自把寶藏挖出來私吞。

　　第二天周二果然提出建議，說要兩個人分開各自找附近的居民瞭解一下情況，問問當地居民這塊地曾經做過什麼用，再次確認一下這塊地是否真的是寶藏所在，然後再做挖掘。周一想了想覺得周二的建議也有好處，便也同意了。

　　兩人分開後，單純的周一走得很遠，逢人便打聽這塊地的歷史，而狡猾的周二卻在看著周一走遠以後，獨自拿出工具挖掘了起來。

　　第一天，周二給周一打了電話，他問周一是否在老百姓那裡打聽到了些什麼，周一說大家都不太清楚，所以還不能肯定。

　　第二天，周二也沒有在那塊地下挖出什麼東西，於是他又打電話給周一，結果這一天周一卻說，他聽到了那塊地裡有寶藏的傳聞。周二得知這一消息當然很興奮，於是他再接再厲地挖了起來。

　　第三天，周二已經挖到很累了但仍然不見寶藏，他忍不住又給周一打了電話，沒想到這一天周一又更加肯定了一些，他說就打聽的情況來看，好多人認為那塊地裡有寶藏。周二彷彿被打了一劑強心針，同時他也害怕周一回來擾亂了計畫，所以他叮囑周一一定要再多仔細打聽，不要急著回來。

　　就這樣第四天、第五天……第八天，第九天，周一那邊傳來的消息是越來越肯定，越來越樂觀，周一告訴他有的人說國王曾經把整個國家

的金子都埋在了這裡，還有的人說皇帝把他的宮殿都埋在了地下。可是周二已經快要把這塊地挖光了，仍然還是沒有找到寶藏的影子。第十天，周二終於懷疑起周一的「消息」。

「你有沒有問過那些居民，他們如何知道寶藏在這裡的呢？」周二向周一問道。

明明沒有寶藏的地方為何會出現假的傳聞，為什麼居民們都說此處有寶藏呢？

（腦袋轉一下，再去P.201看答案！）

解答
The Solution

誰是我的準女友？

　　很明顯女孩子們企圖用這道有趣的邏輯推理題，刁難一下周一先生，不過或許她們打錯了主意，對於讀書時就屢屢在數學競賽中獲獎的周一，這實在是小菜一碟。周一可不想錯過這次耍帥的機會，只用了不到一分鐘的時間，他就得意洋洋的說出正確答案。

　　四位小姐當中芝芝才是周一的「準女友」，這可以從她們的回答中推理出來。首先，芝芝和婷婷一定在說假話，因為她們的回答是一樣的，都說寶寶是來赴約的人，而我們知道說真話的只能是一個人，所以寶寶不是「準女友」。

　　然後我們假定寶寶說的是真話，也就是婷婷是「準女友」，但是這樣一來，咪咪說她自己不是「準女友」的話也變成是真的了，這又違背了只有一個人說真話的事實，所以寶寶講的也是假話，婷婷不是準女友。

　　最後，芝芝、寶寶、婷婷說的都是假話，那麼就只有咪咪一人說的是真話，她說自己不是「準女友」。既然寶寶、婷婷、咪咪都不是，那麼當然只有芝芝才是來約會的人，你猜對了嗎？

超有趣的招聘面試

　　其實根本沒花多久時間，哥哥周一就得意洋洋地宣布自己的答案，他正確的判斷出自己的帽子是黑色的。老闆詢問他得出結論的理由，周一分析說：「我看到您戴著紅色的帽子，而弟弟戴著一頂黑色的帽子，此時我是無法斷定自己帽子的顏色，但是同時我注意到弟弟的表情，他也在猶豫。我想如果我頭上和您一樣戴了一頂紅色的帽子，那麼結果是

很顯然的，我的弟弟應該立即判斷出他自己戴的是頂黑色的帽子。如果他在猶豫，那只能說明我頭上的帽子和他一樣，也是一頂黑色的。」

　　結局可以想像得到，老闆對周一的回答及他的反應能力非常滿意，弟弟周二則不以為然的繼續嘲笑哥哥又在耍他的小聰明，「我的猶豫可能有很多原因，一時出神也說不定，怎麼能做為重要的依據來判斷結果呢？……」

老闆的三個女兒

　　三個女兒的年齡一定都大於等於1歲。這樣可以得出下面的情況：$1×1×11＝11$，$1×2×10＝20$，$1×3×9＝27$，$1×4×8＝32$，$1×5×7＝35$，（$1×6×6＝36$），（$2×2×9＝36$），$2×3×8＝48$，$2×4×7＝56$，$2×5×6＝60$，$3×3×7＝63$，$3×4×6＝72$，$3×5×5＝75$，$4×4×5＝80$

　　因為有一個下屬已知道經理的年齡，但仍不能確定經理三個女兒的年齡，所以經理只有可能是36歲，所以三個女兒的年齡只有二種情況（$1×6×6＝36$）或者（$2×2×9＝36$），經理又說只有一個女兒的頭髮是長的，說明只有一個女兒是比較大的，其他的都比較小，頭髮還沒長長，所以他的三個女兒的年齡一定分別為2歲，2歲，9歲。

　　聰明的周一趕緊恭喜老闆有一對可愛的雙胞胎，老闆談到自己的女兒本來就喜上眉梢，又見周一如此聰明機靈，心裡十分高興。

海盜寶藏挖掘工

老闆的數學水準顯然很差，周一按照老闆的要求在大腦裡做了一下運算：如果想發揮最大程度的效率，那麼每個工人必然都要參加挖掘、搬運、填坑洞各一次，周一把每個區域的挖掘、搬運、填坑洞都看成是一個同樣的小工程，這樣整個二十二個區域的挖掘可以說是六十六個小工程。

四個人挖掘一個區域，每個人就做1／4個小工程，三個人搬運一個區域，每個人就做了1／3個小工程，兩個人填埋一個區域，每個人又做了1／2個小工程。1／2＋1／3＋1／4＝13／12（個），這樣算出來每個人可以做13／12個工程，再用66除以13／12，得出的結果是61位，所以只要有61位工人，就可以按照要求把寶藏開採出來。66個船位還剩下5個，老闆因為對周一的答案很滿意，所以決定載他一同前往，這讓周一感到興奮不已，那個小島上風景優美，這樣舒適又有財寶可撈的度假，誰會願意錯過呢？

老虎與羊駝的「越獄」

羊駝的要求可以實現，過河可以分為六個步驟進行。

第一步：兩隻老虎過河，一隻老虎回，左岸一隻老虎。

第二步：老虎再渡老虎過河，一隻老虎回，左岸兩隻老虎。

第三步：老虎下船上右岸，兩隻羊駝上船，過河，一隻羊駝上左岸，一隻老虎上船，回右岸。

第四步：老虎上右岸，羊駝上船，過河，羊駝全下船，這時羊駝全部到左岸了。老虎上船，到右岸。

第五步：老虎上船，過河，一老虎上左岸，一老虎回右岸。

第六步：老虎上船，過河，登岸，完成。

酷愛出題的女朋友

寶寶可能在南城、東城，咪咪可能在北城、東城，在北城工作的不是教師，咪咪不是律師，那麼當咪咪是在北城時，只可能是醫生，但這與條件中的第三條矛盾了，所以此假設不對，所以咪咪一定是在東城當教師。那麼寶寶一定是在南城當醫生，而婷婷則在北城當律師。

周一很快得出了準確推斷，又一次讓芝芝驚嘆不已，她極為崇拜地將周一稱讚了一番。

神秘的生日

周一正確說出了答案：9月1號。婷婷說：「如果我不知道的話，寶寶肯定也不知道。」所以日期一定不可能是在6月、12月，因為其中7日、2日只有出現過一次，寶寶如果知道的是7或2，那麼就知道生日了。婷婷說的如此肯定，說明她得到的是3或9，那麼寶寶得到的是1、4、5，或8。因為如果是4、8的話，婷婷在不知道Y是幾的情況下，不可能知道具體的生日，所以Y是1，而X是9，答案是9月1號。

運動會上的推理

假設小組比賽一共有N個項目，那麼N（X＋Y＋Z）＝40；因為每人每項得分都為正整數且不相等，所以每一項運動三個人得到的分數（X

＋Y＋Z）和最少是6分；40＝5×8＝4×10＝2×20＝1×20所以N只可能是5、4、2、1，透過最後的總得分情況，我們首先可以知道N是不可能等於1的，因為那樣X就等於Y了，這與條件不符。因為02號在百米賽中取得了第一，所以X＋2Z一定不大於9，一一算下來能與最後的總分情況相吻合，只有在N＝5的時候，第一名得5分，第二名得2分，第三名得1分。

01號得分為22分，共5項，所以01號得了4個第一名、1個第二名，22＝5×4＋2；02號的5項共9分，其中百米第一5分，9＝5＋1＋1＋1＋1，即02號除了百米第一外全是第三，所以跳高第二的人就非03號的芝芝莫屬啦！

恐怖的森林之旅

小精靈留下的那句話的含意可以理解為：「你們三個人中至少有一人塗著紅色的顏料。」

第二天大家還都在，這說明塗紅色顏料的不是只有一個人，因為假如三個人中只有一個人是塗著紅色顏料，那麼他將看見另外兩個塗著綠色顏料的人，進而立刻推斷出自己的顏色。

第二天晚上周一和周二安全逃走說明他們兩個都是紅顏色，而芝芝是綠顏色，周一與周二一定是都看見了對方的紅顏色和芝芝的綠顏色，又根據第一天的結果，進而推斷出自己是紅色的。

第三天芝芝發現只剩下她一個人立刻就明白是怎麼回事，如果自己不是綠色，那麼周一和周二是不會在昨晚推斷出結果的。這樣三個人終於紛紛脫險。

恐怖森林之旅の最麻煩的午餐

隨意選出一顆果子，然後讓小精靈分別拿其他的果子來與這顆果子比對，如果得出的結論是無毒的過半，則說明這顆果子是無毒的，可以食用。如果得出的結果是有毒過半，則說明第一顆果子是有毒的，不能吃，然後從剛才與這顆水果比對過，並使小精靈做出了正確判斷的水果中選出一顆，重複上面的比對，直到找到一顆無毒的水果為止。

恐怖森林之旅の攔路的妖怪

周一想，如果珍珠在第一個盒子中，自然珍珠不在第三個盒子中，那麼第一個盒子上的話和第三個盒子上的話都是真話，這與「只有一句是真話」矛盾，所以是不可能的。如果珍珠在第二個箱子中，珍珠就不在第一和第三個盒子中，那麼第二個和第三個盒子上的話也都是真話。因此，這也是不可能的。所以，珍珠一定在第三個箱子裡。

森林裡的說謊者

當天是週四，是紅頭髮的週一伯伯說真話的日子。我們可以用排除法來思考這道題目，假設當天是星期四，所以週一伯伯不說謊，他所說的「昨天（週三）是我說謊的日子」便是真的，而星期四輪到週六伯伯說謊，他說的「昨天才是我說謊的日子」也恰恰是個謊言，週三應該是他說真話的日子。而如果假設當天是星期一、二、三、五、六、日，推斷出的結果都將是不合邏輯的。

借水桶的美女

　　哥哥說到這裡，弟弟周二就已經猜到答案了，他在心裡暗暗直拍大腿，後悔自己怎麼沒想到這個方法。

　　周一在金髮的露露面前把步驟一一表現出來，他先把三公升的桶裝滿，然後倒入五公升空桶中，三公升的再裝滿後，再倒入至五公升的桶裝滿，則三公升桶中只剩下一公升了；之後他把五公升的水全倒掉，把三公升桶裡的一公升的水裝在五公升的桶裡，再把三公升裝滿倒入五公升的桶中，這樣五公升的水桶中就是四公升的水啦！

　　露露對兄弟二人的幫忙萬般感謝，周一還很積極地幫她把水桶搬到了攝影棚，周二表面上不以為然，其實心裡還是很不服氣的呢！

做蛋糕的笨女孩

　　周二先把140公克的麵粉分為大致兩份，放在天秤的兩個托盤上，然後慢慢調整，使其達到平衡，這樣每邊就是70公克。然後取出其中的70公克，按照同樣的方法，將70公克麵粉分出兩份35公克。然後將麵粉取下，把7公克的砝碼與2公克的砝碼分別放在天秤的兩個托盤裡，然後將35公克的麵粉分裝在兩個裝有砝碼的托盤裡，使其平衡。

　　這樣就可以推斷出，在7公克砝碼的托盤裡的麵粉是15公克，在2公公克砝碼的托盤裡的麵粉是20公克（15＋7＝20＋2）。把秤量出的15公克的麵粉倒在另一份35公克的麵粉裡面，50公克的麵粉就秤量好啦！露露將做好的蛋糕分了一大半給周二，她為有這樣一個鄰居而感到幸運，因為他總能幫助自己解決困難。而周二又何嘗不覺得有露露這樣美麗又有點笨的鄰居是一件美事呢？

虎口脫險1

　　方法真的很簡單，周一拿第一根繩子點兩頭，第二根點一頭，第一根燒完時正好是30分鐘，這時把第二根繩的另一頭也點了，燃燒用的時間是四分之一繩子，是15分鐘，所以等它燒完以後總時間剛好45分鐘。

虎口脫險2

　　拿第一根繩子點兩頭，第二根點一頭，第一根燒完時把第二根繩的另一頭也點了，燒盡後剛好是45分鐘，然後另取一根新的繩子點燃兩頭，熄滅後正好是30分鐘，加上之前的45分鐘，一共是一小時15分鐘。公主只是把題目做了一個很小的改變，可是周三記住了周一的原題，並沒有自己動腦，錯過了公主給的機會，於是他依然被關在大牢裡等待著餵給老虎。

小鬼問路

　　寶寶同時問兩個人：你的國家走哪條路？兩個人一同指向了一條路，寶寶開心的說了謝謝，然後往相反的路走去。

　　寶寶這樣問，實話國的人講實話，所以誠實的指向了自己的國家，而說謊國的人講謊話，所以他不會指向自己的國家，一定也指向了誠實國，所以兩個人指出的地方一定是誠實國，那麼相反的地方就是寶寶要找的說謊國。

幫助露露找出寶石

先把十二顆寶石四個一組，分為三組，然後兩兩相互秤量，其中必有兩組重量相等，天秤平衡，那麼真的寶石一定在第三組的四塊寶石中。然後從兩組已經被排除的假寶石中隨便拿出一顆做標準，用來與第三組的寶石一一比對，這樣很容易就能找出重量不同的真寶石啦！

選出真寶石的方法還有很多種，為了與露露能夠單獨在一起多待一會兒，周二用的並不是最快的步驟，露露並不知道周二的別有用心，但是能順利找出寶石，她十分感激周二。

露露的晚餐

周二拿起右邊中間裝有水的，代表男士的杯子，然後把杯子裡的水倒入女士中間的空杯子中，再把手中的空杯放回原位。這樣右邊就是兩個水杯夾著一個空杯，也就是兩個男士夾著一位女士，而左邊就是兩個空杯夾著一個水杯，兩位女士夾著一位男士。

酒桶裡的佳釀

周一和周二兩兄弟其實不等父親開口，就早在心裡想出了對策，兩人相視一笑，都明白自己的兄弟和自己一樣聰明。不過對於公布答案這件事，當然是由活潑開朗的哥哥周一來完成。

為了方便，哥哥把兩個8斤重的大桶分別稱為甲桶和乙桶，四個取酒的人可以分別稱為A、B、C、D，3斤的小酒桶稱為丙桶。

第一步：用乙桶中的酒把丙桶倒滿，將丙桶中的酒分給A；再用乙

桶中的酒把丙桶倒滿，將乙桶中剩下的酒分給B。（甲桶有：8斤、乙桶有：0斤、丙桶有：3斤；A：3斤、B：2斤、C：0斤、D：0斤。）

第二步：把丙桶中的酒全部倒入乙桶中，用甲桶中的酒把丙桶倒滿，然後把丙桶中的酒全部倒入乙桶中，再用甲桶中的酒把丙桶倒滿，用丙桶中的酒把乙桶填滿，將丙桶中剩餘的酒分給C。（甲：2斤、乙：8斤、丙：0斤；A：3斤、B：2斤、C：1斤、D：0斤。）

第三步：把甲桶中的酒全部倒入丙桶中，用乙桶中的酒把丙桶填滿，把丙桶中的酒全部倒入甲桶中，用乙桶中剩餘的酒把丙桶填滿，把丙桶中的酒再次全部倒入甲桶中，用乙桶中剩餘的酒把丙桶填滿，將乙桶剩餘的酒分給D。（甲：6斤、乙：0斤、丙：3斤；A：3斤、B：2斤、C：1斤、D：1斤。）

第四步：用丙桶中的酒把甲桶填滿，將丙桶剩餘的酒分給A。（甲：8斤、乙：0斤、丙：0斤；A：4斤、B：2斤、C：1斤、D：1斤）

第五步：用甲桶中的酒把丙桶倒滿，將丙桶中的酒分給C，用甲桶中剩餘的酒把丙桶填滿，將丙桶中的酒分給D，將甲桶中剩餘的酒分給B。16斤的美酒，到現在為止就可以順利的分完。

深夜爭分奪秒

周媽媽先提出由行動最快的周一拿著手電筒依次接每一個人過河，但經過計算之後，落在最後的那個親人和周一或許就會被仇人捉住。周家的爺爺老老周因為給家人帶來了這樣的麻煩所以十分過意不去，為了將功補過，他努力計算了一下，然後開始指揮：第一步，他讓周一與弟弟周二過橋，周一拿著手電筒回來，這樣耗時4秒；第二步，周一與爸

爸老周過河，弟弟周二拿著手電筒回來，耗時9秒；第三步，周媽媽與老老周自己過河，周一拿手電回來，耗時13秒；最後周一與弟弟周二再過河，花費3秒。4＋9＋13＋3＝29，好險30秒的時間剛剛好，全家過河以後，周一就把這個簡陋的小橋給拆掉了，他們獲得了暫時的安全。

愛吃西瓜的小矮人

得知小矮人的要求以後，周一很熱心地幫助他們出了一個主意：先把圓形的西瓜用4刀切出米字型，這樣西瓜分成了8個平均份，然後把西瓜攔腰切成平均3段，每段8塊。因為最中間的一段果肉最多，所以那8塊可以給貴族們吃，其餘的16塊大小也是均等的，全過程只需要切6刀就可以。為了討好小矮人，周一親自幫助他們切開了西瓜，使小矮人省掉不少力氣。而矮人們一高興，就把寶藏的位置告訴給周一。

開啟寶藏的金鑰匙

從左至右它們的順序應該是：炸彈鑰匙、融化鑰匙、炸彈鑰匙、金色箱子鑰匙、炸彈鑰匙、融化鑰匙、銀色箱子鑰匙。最中間的鑰匙能開啟金色的箱子，最右邊的箱子能開啟銀色的箱子。

自相殘殺的海盜

海盜C在輪到自己開槍，且海盜B沒死的條件下一定會要先殺B，然後再跟槍法很爛的A單挑。所以B在C沒死的情況下必須先打C，否則自己就必死無疑了。

　　如果這樣，那海盜A的第一槍一定會朝天開，等B和C廝殺以後誰活著打誰；因為他如果先打B，B死了，將會輪到C開槍，這樣一來自己必死，對自己一點好處也沒有。如果他先打C，C不死，那和沒打沒什麼兩樣，C萬一死了，本來打算對付C的B會立刻對付起自己來，這也沒什麼好處。

　　所以A會放空槍，然後B打C，如果打死了，輪到A打B，如果沒打死，C會把B打死，也輪到A打C。

　　最後A、B、C存活率約38：27：35。

　　槍法最差的A活下來的機率反而大。

酒會上的設計師

　　Kong僅與一名設計師合作過，由（2）、（5）又可以得知義大利、法國、美國、德國的設計師至少都合作過2次或以上，所以Kong只能是日本設計師；根據條件中的（3）、（5）可以知道Miu不是法國設計師，也不是美國、德國設計師，所以Miu只能是義大利設計師；又由（2）、（3）、（6）知，Kong（日本）與Miu（義大利）合作過，Miu（義大利）與日本、美國、德國設計師合作過，所以可以知道Karl肯定是法國設計師；由（4）可以推斷安娜不是美國設計師，所以她只能是德國設計師。當然最後剩下DK，他只能是美國設計師！

老老周的「妖怪」

　　小老老周心裡明白，哪裡有什麼妖怪，銅磬響是因為它與旁邊寺廟

173

裡的大鐘的音律相同。他讓賴家的人出去，然後在銅磬邊緣磨了幾道豁口，從此銅磬再也不響了。不過賴家鬧鬼的事情也慢慢傳了出去，這可給賴家帶來了不小的麻煩。

雞蛋站起來

　　在小小周的再三央求下，寶寶終於把原因告訴了他。因為小小周在餐廳裡拿的是一個生雞蛋，生雞蛋裡面是液態的，所以轉起來不穩定，加速度也慢，而寶寶拿的是媽媽煮好的熟雞蛋，熟雞蛋是實心的，與陀螺沒有什麼兩樣，轉得快，所以也能立得住。

搞笑版的化學題

　　寶寶和爸爸兩人聽到奶奶的答案之後一起哈哈大笑起來，而且奶奶給出的答案雖然符合要求，但寶寶也無法把它寫到作業本上。

　　奶奶的答案是：A 雞　B 雞蛋　C 熟雞蛋　D 臭雞蛋。

會游泳的石麒麟

　　石頭麒麟是翻跟斗翻上去的，石麒麟沉重，河沙鬆散，上游流下來的水不能把大石頭沖走，讓石頭一擋，水會打一個渦旋然後向兩邊流走。這樣慢慢的，石頭下面的河沙被不停地捲走，會出現一個坑，直到石麒麟失去平衡倒轉在坑裡，流水又沖擊石麒麟下面的沙子，久而久之，石頭麒麟就這麼一步一步翻著跟斗「游」到上游啦！

石麒麟浮出水面

周二先將八艘船綁上結實的繩索，然後讓人游到下面把四艘裝滿水的大船上的繩索結實的綁在石頭麒麟的身上（繩子繃緊拉直），之後大家一起把四艘船上的水給舀出去，由於水的浮力，四艘大船會帶著石麒麟上浮一點。然後再把另外四艘大船上裝滿水，命人下去綁上繩子，繩子同樣要繃緊拉直，把一開始的四艘船的繩索解開，然後大家一起把後四艘船裡的水舀乾淨，這樣石麒麟又浮上了一點。這樣反覆幾次，石麒麟就浮出水面啦！

從水裡出來兩個麒麟威風凜凜，旅店老闆為了感謝周二的幫忙，特意送給他一些路費，周二並沒拒絕，高興地踏上了回家的旅程。

不穩固的碟子與碗

周二經過細心的觀察發現，媽媽用的茶具雖然看起來很乾淨，但摸上去依然有油油的感覺，抹布上或者是碗櫃裡總會不小心沾到一些油，而沾有油的東西比起乾淨的東西好像更滑一點。於是周二總結出，油會減少物體之間的摩擦力，這也是現在所說的潤滑油的原理。

用熱水將碟子裡和茶碗裡的油洗乾淨，它們當然就不容易打滑了。日常的小事中也蘊含著科學道理，你發現了嗎？

大自然的魔法墨水（一）

周二見識了小精靈們的魔法以後，說：「這會有什麼稀奇，這樣的墨水我們幾百年前就有了。」於是周二拿出一小瓶牛奶，蘸著牛奶在白

紙上寫字，寫出來的字當時是看不出來的，然後周二拿著這張寫了字的紙放在蠟燭旁烤，不一會兒，紙上果然出現了褐色的字跡。然後周二帶著小精靈們來到自己家的農場，對著剛擠出來的牛奶對祂們說：「祢看這樣的墨水我們還有很多很多，每天都有好幾桶呢！小精靈們見狀，只好悻悻的離開了。

　　牛奶焙烤之後會變色是因為裡面的糖分脫水的原因，如果不用牛奶，用濃度很大的糖水依然可以。

大自然的魔法墨水（二）

　　周二在去廚房的時候取了一隻烏賊的墨囊來，烏賊墨囊裡面的成分主要是蛋白質，在空氣中，幾天之內就會被分解掉。

　　在小精靈拿著那張紙回去之前，周二還突發其想，用白水在白紙上寫了一些字，當然水乾得比較快，沒過一會兒字跡就消失了。周二跟小精靈解釋說，人類世界這樣的「會消失的墨水」有很多，有的消失的快些，有的消失的慢些，人們可以根據不同的需求來選擇。小精靈這一次終於信以為真，祂們為人類世界的多彩多姿而感到驚訝，從那以後精靈們堅信人類世界的「魔法」比自己的高深許多。

　　另外從那以後，哥哥周一即使在喝醉酒的時候，也不敢亂吹牛了。

比男子漢強壯的女孩

　　回家以後小小周把這個奇怪的事情說給媽媽聽。媽媽聽了以後給小小周做了詳細的解釋，手推車省力不省力，主要看車輪受到的阻力有多

大，阻力越大越費勁，阻力越小越省力。在推車的時候，用力的方向指向斜下方，它產生兩個作用力：一個向前的力，用來克服阻力，使車均速前進，而另一個分力豎直向下，加大了車對地面的壓力，使阻力加大。而拉車的時候，用力的方向指向斜上方，也產生兩個分力：一個同樣是向前用來克服阻力，另一個豎直向上，這樣減少了車對地面的壓力，阻力會減少，所以拉起來比較容易。

長頸鹿的忠告

在森林中生活習慣了的長頸鹿對於獅子的突襲早就司空見慣，牠們很瞭解自己的身體構造，清楚地知道自己有一顆巨大心臟，所以牠們才敢長時間低下頭吃草。長頸鹿的心臟大約有12公斤重，當長頸鹿站立時，牠腦部的血壓能夠達到200毫米汞柱。這就是長頸鹿不會頭暈的秘密啦！

「賽神仙」的把戲

周一看見了朝霞，所以知道天要下雨，朝霞的形成是因為空氣對光線產生了散射。陽光射入大氣層後，遇到大氣分子和懸浮在大氣中的微粒，就會發生散射。空氣中的雜質或者水氣越嚴重，散射的現象就越清晰，在早晨就出現鮮紅的朝霞，說明大氣中的水滴已經很多，所以降雨一定就要來了。

貓頭鷹的緋聞

　　小孩子都知道大小便要去廁所，掘穴貓頭鷹當然也不糊塗。貓頭鷹將糞便放在自己的穴裡，是為了引誘小蟲子而已。「屎殼郎」學名蜣螂，靠糞便為生，貓頭鷹很喜歡吃這種甲蟲，所以貓頭鷹用的就像釣魚一樣用糞便來「釣蟲子」吃。對鳥類來說，這正是牠們謀生的手段。

剪刀剪玻璃

　　人類使用玻璃有很長的歷史，但是一直到上世紀八〇年代，人們才真正瞭解玻璃的分子構造和一些化學性能。

　　水分子可以吸附在玻璃裂縫的尖端，降低玻璃的表面能量，對玻璃進行分解反應，因而加速玻璃裂縫的擴大，也就降低斷裂玻璃所需的功，所以在水中的玻璃很容易就被剪開。而在有水的環境下，玻璃表面可以和水結合，也就縮小它和內部玻璃的能量差距，所以如果小心的剪，就並不容易碎掉。

　　你會經常看見玻璃工人在切割完玻璃後並不是急著將它掰開，而是會用手蘸些口水在切割之後的「傷口」上塗抹一下，玻璃就變得容易控制，這其實也是同一個道理。

貪婪的首飾工匠

　　周二將一塊同樣大小的金條扔進已經裝了水的碗裡，金條全部淹沒以後，碗裡的水上漲了一部分，然後周二在漲起來的水準線那裡做了一個記號，之後把金條撈出來，放入打造好的項鍊，如果項鍊是純金的，

那麼同樣重量的純金的排水量應該相同，當水淹沒項鍊時，水位應該與剛才的位置一樣，但是周二發現，這一次的水位卻發生了明顯的變化，所以他斷定，這項鍊在製造時一定是被動了手腳！

全自動的污水治理「專家」

1.物理作用：污水在經過蘆葦地時，流速會明顯減慢，污水中的不溶性固體、懸浮物等經過沉澱、葉子和土壤過濾、植物根部吸附等物理作用以後可以減少很多。

2.生物作用：蘆葦的根部會吸收水中的氮、磷等元素，污水中的大量有機物質和礦物質，例如澱粉、生活油脂、氮、磷等也可以被蘆葦產生的細菌分解，這樣水富營養就會減弱，魚、青蛙等水生動物增多，生態平衡會逐漸恢復。

3.化學作用：有利於緩慢氧化，還原反應。農藥、不溶性有機物等部分化學物質，蘆葦利用光能可以將其分解。

聽話的太陽光

可以想像一下，井口是垂直的，對人們手持的鏡子來說，即便是太陽光入射的角度再小，反射出的光線也還是有一定的角度，所以不可能直照進井裡。而利用兩面鏡子把其中一面鏡子斜著豎在井邊，讓它斜著向上，讓太陽光照射到它之後反射出的光線再正好照在奶奶手中的那面向下的鏡子上。這樣，只要找對角度，陽光拐了兩個彎，就可以聽話的照到井裡了。

不怕火燒的魔術師

　　酒精溶液的沸點比水低，它燃燒產生的熱量都消耗在水分的蒸發上，手套事前被浸濕，所以酒精燃燒一陣以後手指才會感覺到熱，當手感到熱時，周二只需用力握拳，手套內的水就會滲出將火熄滅。這就是整個表演的原理。周一很清楚事情的真相，所以他一點也不擔心弟弟的安全，反而覺得弟弟的賣力表演很好笑。

普羅米修斯引發的討論

　　周爸爸斷定化學老師用的是高錳酸鉀，高錳酸鉀有強氧化性，在空氣中很容易發生反應，甚至自燃，如果有一點催化劑，那就更容易著火。化學老師一定是用玻璃棒蘸上高錳酸鉀，然後滴一滴濃硫酸，兩者發生反應，放出了大量的熱，熱量足夠把酒精燈點燃，而在同學們看來，酒精燈好像是被玻璃棒點燃了一樣。

　　爸爸還告訴小小周，同樣的道理，這也是一些化工產品自燃的原因，有一些運輸化工產品的車子會莫名其妙的自己燃燒起來，那並不是魔鬼在作怪，而是一些化學品洩漏後氧化反應的結果。

油炸「小鬼」的神婆

　　為了讓村民不再受到假神婆的矇騙，周一乾脆當場揭穿了她的老底。周一走到鐵鍋前面，盛了一碗裡面的液體讓大家聞聞，大家都聞到了一種酸溜溜的味道。原來油鍋裡並不全是油，在最底層，巫婆倒入了一些醋在裡面，醋的沸點很低，當大家看見「油」沸騰的時候，其實油

並沒有熱，而是底下的醋在沸騰。當然神婆也不用擔心油在鍋裡久了會被燒的太熱，因為醋的沸點，也就是液體最高溫度也就是60℃左右，用60度的醋給油加熱，油是不可能超過60度的。神婆裝腔作勢，其實只為了矇騙大家的眼睛。

熟透的柿子

周二對露露解釋，其實水果也是會呼吸的，蘋果、香蕉這樣的水果會釋放出大量的乙烯氣體，這些氣體就是調節水果們生長發育的激素，所以，與蘋果、香蕉們在一起的柿子在乙烯催熟下，很快就可以吃了。

而受傷的水果更容易自身呼吸，所以成熟的比其他水果還要早些，它們更快的完成糖分的合成，所以吃水果的時候，要挑有小小的破損的水果先吃，不然它們會容易壞掉。

瘟疫與復活島

小島沒有任何神奇的力量，有神奇力量的應該是那些小島上的野生鳳梨。當時的水手並不清楚他們患的是壞血病，因為航海生活的食物單一，普通的水手們往往吃不到新鮮的水果和蔬菜，他們只吃魚和麵包，這使他們嚴重缺乏人類必需的維生素C，進而免疫力下降。但鳳梨中的維生素C誤打誤撞的救了那些小島上的水手。

在當時，白血病是航海水手們最常患的疾病，很多的水手死於這種疾病，直到後來人們發現了維生素C，水手們上船之前都配備很多的檸檬和柑橘，這一水手們的噩夢才徹底的結束。

被曬黑的小女孩

　　白色與其他顏色相比，當然是最不吸光的顏色，不過小女孩忽略了一點，正是因為白色最不吸光，所以它是反光最嚴重的一種顏色。赤裸裸的陽光照到小女孩的白衣上，雖然沒有穿透衣服，但卻透過大面積的衣服，將光反射在了人的臉龐上，所以在夏天穿白顏色的衣服，反而更容易被曬傷呢。

　　在盛夏的時候，衣服的最佳顏色應該是既不太深，也不太淺，深色的吸熱，淺色的反光，中間色才是最好的選擇！

死亡谷生還

　　狗、鴿子、蜜蜂，不管離開家多遠，從來不會迷路。馬匹當然也是可以認路的，周一挑了幾匹他們在上一個城鎮購買的馬，解開韁繩，讓牠們在前頭走，人在後面亦步亦趨緊跟著，很快就回到原來的路上。這一次，忠誠的馬兒可給他們幫了個大忙呦！

害羞的醫生與公主

　　聲音是靠震動傳播的，它在空氣中向前傳播時，震動的波被空氣緩衝或者說吸收，因此傳播的距離不可能很長，但如果在固體物質中，卻可以傳得很遠，這也是為什麼我們在偷聽的時候，要把耳朵緊貼在門上的原因。當然如果不用木頭，還是可以用其他的東西來代替，比如拉直的線、鐵絲等等都可以。

芒果與硬幣

　　問題出在周二的方法上，兩個硬幣五顆芒果，那麼芒果就沒有大小之分，一共六十顆芒果，$60 / 5 \times 2 = 24$，老闆只能得到24個硬幣。佔便宜的是那些用兩個硬幣買了三顆或三顆以上大芒果的人。周一就用兩個硬幣買了五顆大芒果，按照老闆原來的辦法，他應該付2.5個硬幣才對，而他利用這個方法，佔了老闆的便宜。

九個圈套

　　這幾個數的規律是：$3 = 1 \times 2 + 1$，$7 = 3 \times 2 + 1$，$15 = 7 \times 2 + 1$，$31 = 15 \times 2 + 1$，$63 = 31 \times 2 + 1$，$127 = 63 \times 2 + 1$這個圈裡填127才對！周二填上數字以後大聲喊，我的願望是把我的女朋友放下來。結果話音未落，自己也被套索綁牢雙腳，吊了起來。

　　一夥強盜從樹的背後走出來，因為周二和露露的傻氣笑彎了腰，怎麼會有能滿足人願望的套索呢？強盜們最終還是把周二和露露放了下來，但是他們打來的野兔當然是被「沒收」了。露露和周二只能兩手空空的準備回家，兩人互相看了看對方的狼狽樣，又覺得很搞笑，於是一起哈哈大笑起來。

老闆發薪水的難題

　　周一建議老闆把存款額分為 $1 / 7$、$2 / 7$ 和 $4 / 7$ 三份，第一天老闆給他 $1 / 7$；第2天老闆給他 $2 / 7$，他找給老闆 $1 / 7$；第3天老闆再給周一 $1 / 7$，加上原先的 $2 / 7$ 就是 $3 / 7$；第4天老闆給

他４／７，讓他找回１／７和２／７的存款；第５天，老闆再給他１／
７；第６天和第２天一樣老闆給他２／７，周一找回１／７；第7天老
闆把手裡的最後１／７給周一，這樣周一就按照預先的計畫，不拖也不
欠的順利拿到了七天的薪水。

寶石與金幣的買賣

　　富翁甲要8顆紅寶石，就需40個金幣。剩下的必須用價錢比較便宜
的藍寶石和小綠寶石湊數。他剩下的60個金幣必須買到92顆寶石。假
設92顆全是藍寶石，顧客應付3×92＝276個金幣，比實際多付了276-
60＝216個金幣，因為藍寶石比綠寶石貴3-1／3個金幣，所以從92顆寶
石中少算一顆藍寶石，換進一顆綠寶石，就可以少付3-1／3個金幣，
總共要換掉216÷（3-1／3）＝81次，才能正好不多付216個金幣，所
以小綠寶石的顆數應該是81，92-81＝11，這就是藍寶石的顆數。富翁
甲是拿8顆紅寶石、11顆藍寶石、81顆小綠寶石。富翁乙要拿12顆紅寶
石、4顆藍寶石、84顆小綠寶石；富翁丙拿4顆紅寶石、18顆藍寶石、
78顆小綠寶石，計算方法同樣。

野炊時的過路人

　　應該小小周得2美元，寶寶得8美元。因為叔叔給了10美元，所以
10美元是一個人的飯錢，吃飯的是三個人，所以三個人的飯錢應該是
30元。這頓餐一共是5根香腸和5個麵包，那麼一根香腸加一個麵包的
價錢應為6元。小小周出了兩個麵包、兩根香腸，按錢算是12元，因為

184

他也一起吃的飯，所以應扣去飯錢10元，所以他只應得2元。寶寶拿出了三個麵包和三根香腸，按錢算是18元，扣去飯錢10元，所以她應得8元。

爺爺的年紀

小小周爺爺的爺爺的爺爺應該是84歲，而他的兒子，也就是小小周爺爺的爺爺的爸爸只有42歲。

奇怪的統計結果

對此統計，是任何人也無法拿出令人信服的結果。這也是數學上的一個悖論。用統計學分析結果本就是一項很複雜的工作，如果從不同的角度來做統計，即使同一種實驗結果，也可能出現不一樣的統計結論。當然，參與統計的實驗數目越多，統計結果越接近準確，但仍不可能說某一統計機率是絕對的準確的。

兩個國王的爭論

問題的關鍵是出在機率上，統計研究顯示，這種「巧合」其實是很容易發生的。十億人中，平均每個人認識大約1000個人，這時，這兩個人相識的機率大約是1／1000000，但他們有一個共同的朋友（或親人、師生等等）的機率卻可以急劇升高到1／100。這樣計算下去，他們可由熟人間接聯繫上的機率，實際上竟高於百分之九十九。也就是說，如果甲、乙是任意選出的兩個人，那麼一個認識甲的人，幾乎肯定

認識一個乙熟識的人。

　　雪國的國王因為瞭解機率，所以為自己挽回了顏面。這個論點事實上也解釋了，為什麼我們經常會覺得世界實在是太小了！

候選人拉票

　　最後的這次拉票拉來的總數是：19607

　　朋友有七個，下屬有7的2次方＝49票，情婦有7的3次方＝343票，姐妹有7的4次方＝2401票，合作夥伴有7的5次方＝16807票。全部加起來是19607。有了這將近兩萬的選票，老周的市長是不怕當不上了。因為投票人數用次方計算，所以數字增長的速度往往是驚人的，這也是我們常說的「一傳十，十傳百」的道理。人們在古代的時候也曾有記載類似的題目，例如：「我赴聖地愛弗西，途遇婦女數有七，一人七袋手中提，一袋七貓數整齊，一貓七子緊相依，婦與布袋貓與子，幾何同時赴聖地？」

國王的傻兒子

　　【（365＋52.8）×5—3.9343】×2—10×365，這個算式經過計算以後你會發現裡面的365是可以被消掉的，也就是說，無論這個事先設定的x是幾，都不會影響題目的結果。讓鄰國王子隨便說一個數只是假象。老國王的兒子只需要事先把結果背下來就可以了。

數字們的求救

在熟睡中被吵醒的周一先生顯然十分不爽，在美夢中，他發現了一個寶藏，剛剛要打開寶箱呢！不過這些小數字還算是會籠絡人，它們知道自己有求於人，不僅給周一帶來了一大串香蕉，還甜言蜜語誇了周一一番，周一哭笑不得，稍稍清醒了一下，還是幫它們解決了問題。

看了它們擺出的算術式，周一一下子就發現是數字「2」犯下的錯誤，原式應該是：101減去10的2次方等於1。這次你猜對了嗎？

恍然大悟的數字們又是驚嘆又是感謝，它們不停地恭維周一，不過還是有一個數字發現，周一先生已經在一片恭維聲之中睡著了，於是這些數字又一個一個悄悄的走開，按照周一的說法，回到了作業本上。

火柴迷陣

周二正暗暗得意時，不到三秒鐘的時間，小女孩已經得意地向周二宣布勝利。周二著實嚇了一跳，即便是很聰明的大人，也不可能在三秒鐘內就得出答案，他走近一看，小女孩的答案果然是錯誤的，沒過多久，小女孩又宣布答案，周二一看還是錯的。半個小時過去了，最終小女孩總算得出了正確的答案：247-217。

周二預料的沒錯，這道題果然耗費了小鬼的一些時間，但他卻依然沒閒著，因為小女孩每隔幾秒就公布一次錯誤答案，周二不得不一而再的解釋錯在哪裡，周二不應該以為小孩子也會與他一樣，思考時會安安靜靜。

魔法學校的魔法樓梯

因為三個人都恰好整步走到樓底，所以被踩過三次的階梯一定是露露、芝芝、周一三個人每步走的階數的公倍數。而2、3、4的最小公倍數是12，然後是24、36⋯⋯周一只需要避開這些數字的樓梯就可以啦！

超速駕駛

雖然表面上看這數字沒問題，但按照周一先前說的條件，無論如何跑車的平均速度也是不可能達到30英里／小時的。如果當平均速度是如周一所說的30英里／小時時，他來回路程的總時間就應是1／15小時。但他前面已經說過，去的路上速度是每小時15英里，這樣一算去海邊就用了1／15小時。所以說平均速度是不可能30英里／小時的，這只能說明哥哥在說謊。

糊塗奶奶賣蘋果

老奶奶一共拿來了10顆蘋果，第一個人買走5＋1＝6顆，第二個人買走2＋1＝3顆，第三個人買走最後一顆。10顆蘋果每顆5元的話，老奶奶收了50元應該沒錯。小女孩在與老奶奶說了再見之後，又繼續去買她的雞蛋。

不會算帳的生意人

老周只賠了100元，有人誤以為老周賠了200元，他們說因為老周還找給年輕人75元和貨物，但是不要忘記這75元的來源不是老周，而是旁邊的小吃店。假設這100元沒有被發現，那麼只有小吃店的老闆賠了100元，其餘大家都正好，但是假鈔被發現了，那麼這100元就只能由老周來承擔。這是一道非常簡單的題目，但是卻很容易把別人搞量，絕大部分會被搞的不敢肯定自己的答案，其實只要盯準了一個固定目標對象，結果就很清晰了。

容易被欺騙的惡霸

當然不是，母雞一共不是生6顆蛋，而是生了24個蛋。怎麼得出的結果呢？下面你要看仔細了！

從1.5隻母雞在一天半裡生1.5個蛋，我們可以理解出1隻母雞一天半會生1個蛋，那麼6隻母雞每一天半就會生6個蛋。再把時間從1.5天增加到6天，實際上擴大了4倍， $4 \times 6 = 24$ 個。6隻母雞，在6天裡，一共生24個蛋。原來惡霸被小周二繞口令似的說法給矇騙了。

露露的分紅是多少？

因為5元、10元、20元的金幣每一種都能平均分為4、5、6份，所以每種類型的金幣至少有60個，所以公司至少準備了2100元金幣，做為大家的年終獎金。這樣算來露露應該得到其中的四分之一，也就是525元金幣。

奇怪的男女比例

如果用推理的方法，我們首先可以肯定這次滑雪的人數一定不多，否則上述的條件是不可能存在的。然後無論男生還是女生的數目肯定都不是一個人，因為如果只有一個人，他／她的眼裡將不能看見藍色／白色的帽子，同時我們也能推斷出男生的數目不比女生少。於是假設男生是3個、女生是2個，這與第二個條件不符，然後再假設男生是3個、女生也是3個，依然不符，只有當男生是4個，而女生是3個的時候，條件是剛好吻合的。

當然這道題也可以用方程式來解。假設男生的數量是X，女生的數量是Y，那我們可以列出以下的式子：x-1＝y　　x＝2（y-1），得出的結果同樣是x＝4　y＝3。

羅馬人買賣奴隸

乾木頭有11個奴隸，周一的主人有7個奴隸，大肚皮有21個奴隸。分別設他們的奴隸數目是X、Y、Z，然後根據三個人的對話列出三個方程式，解方程組，就可以得出以上結果。
.

角鬥士們的逃跑

五天的糧食被九個人吃了一天後還剩四天的糧食，第二天原本夠四天的糧食只能吃三天，說明後加入的人數三天吃掉了九個人原本一天的食物，9÷3＝3，所以第二隊有三個人。

就這樣，負責糧食的少年盡力把自己接收到的那些有關糧食需求的

情況彙報給了周一，少年雖然不知道每一隊的準確資訊，但是從他那裡，周一還是推斷出了逃跑的大體情況和人數。他仍可以在囚室裡進行指揮。

逃出地牢

周一共需要六天的時間才能從地下囚室裡逃走，前五天機器一共向上攀爬了50公尺，還剩下50公尺，攀爬機器可以一口氣爬完。六天之後周一成功的逃出了囚室，他領導的奴隸起義也終於可以繼續進行下去，聰明又勇敢的周一向光明與自由越走越近。

鉛字謎語

這道題的突破口在於分類計算，把這本書的頁碼分為三類：

（1）頁碼為一位數（1～9頁），共用鉛字9個。

（2）頁碼為二位數（10～99頁），共用鉛字90×2＝180（個）。

（3）頁碼為三位數（100～500頁）。剩下的若干頁，設為x頁（x為三位數），用鉛字3x（個）。

而後列出方程：9＋180＋3x＝1392， x＝401所以本書共有9＋90＋401＝500（頁）。

計算鉛字「1」共出現多少次，採用的是同樣的方法，也把情況分為3類：鉛字「1」在頁碼的個位數出現的次數；鉛字「1」在頁碼的十位數出現的次數；鉛字「1」在頁碼的百位數出現的次數。加在一起共出現50＋50＋100＝200次。

數字們的模仿秀

答案分別是：$2943 / 17658 = 1 / 6$，$2394 / 16758 = 1 / 7$，$3187 / 25496 = 1 / 8$，$6381 / 57429 = 1 / 9$，當然除了以上周一給出的答案，符合這個條件的等式還有許多，你還能重新寫出不同的一組嗎？

令人為難的公司業績

無論你算沒算出來，聰明的周一的心裡其實早已經有了答案啦！二十世紀裡面只有$1936 = 44$的平方，所以公司以前最多的一年的投資額應是44億。而二十一世紀裡面只有$2025 = 45$的平方，所以公司以後每年的平均投資額是45億。

私心

這不僅是一個邏輯問題，也是一個心理問題，三隻猴子可以選出一隻猴子來分牛奶，然後另外兩隻猴子先挑，最後剩下的給分牛奶的這隻。然而還有一個不可忽視的步驟，為了避免第二隻挑牛奶的猴子懷疑分牛奶的猴子與第一隻拿牛奶的猴子相互串通，兩隻先挑走牛奶的猴子，在拿到牛奶之後需要將牛奶混在一起，然後按照兩隻猴子的分法再重新「公平」的分一遍。

「老實人」的陷阱

其實周二無非是在挑戰法官和原告的心理底線，法官在進行一系列的威逼利誘之後見周二仍然不講話，於是便誤會他一定是一個啞巴和聾

子！這時就在一邊的原告也就是那個富翁終於忍不住了，他解釋說：「他根本不是啞巴，他剛才還跟我說話了呢！」法官好奇的問：「哦？那他跟你說了什麼？」

為了證明自己沒有在說謊，富翁趕緊解釋：「他跟我說，要我不要把小狗跟他的大狗拴在一起，他的大狗很不老實！」

法官最終明白了事情的來龍去脈，他判周二無罪。

周二牽著他的大牧羊犬離開，就這樣他全部過程一句話也沒說，還是把事情完美的解決了。

賊喊捉賊

俗話說的好——作賊心虛，根據描述，那個賊搶了別人的東西，聽到喊聲，第一反應一定是拼命逃跑，可是如果他跑得很快，就不會被搶者追上，他最終讓後面的人追上，所以這個賊跑得一定不快。這樣一來，一賽跑，就一清二楚了。那個女士比男士跑的慢得多，所以那個婦女才是真正的賊。

詭異死亡的狼

這都是周一、周二兩個不滿15歲的小孩子幹的「好事」，周二看見自己媽媽四處尋找哥哥時受到了啟發，於是策劃了這場驚世駭俗的「謀殺」。兩個小孩子發現狼出去覓食的規律，設法將剛剛生下來的小狼崽偷了出來，然後一人抱著一隻小狼崽爬到了兩棵相距不算近的樹上。狼媽媽回來時，他們交替著折磨手中的小狼，讓牠們發出悽慘的叫聲，

狼媽媽心如刀絞，聽到哪棵數上有動靜，就沒命的跑到樹的底下試圖救援，最終奔波在兩棵樹之間被累死了。

狼爸爸回來時，他們也故技重施，利用了一整天的時間，兩兄弟合夥把兩隻惡狼整死了，而小狼，自然也成了犧牲品。

妻子的催眠術

在妻子的堅持下，老何不得不很難過的在離婚協議上簽了字，不過令他感到意外的是，他的情婦也並沒有答應跟他結婚。其實哪裡有那麼奏效的催眠術呢？那一次，其實是何老闆的情婦趁何老闆睡熟時在他的後背寫上了「我是他的情婦，我叫秦鳳！」，老何脫衣服時，妻子恰好看見了這句話。

靈魂的拯救者

那名將領在處死王將軍之前將秘密告訴了他。他說：「一開始你的伎倆果然幾乎就要將我摧毀，可是當我處在崩潰邊緣的時候，一個天使拯救了我。我在牆角不小心摸到了一個蜘蛛網，當時心煩意亂的我將網胡亂攪碎，可是令我驚奇的是，過了一陣，我發現網又被結了起來。我又攪碎，牠又重新結，我的意志力因為那隻蜘蛛而保存了下來。就在我第三十次攪碎它的時候，你把我放了出來，我想以後再也沒人能攪碎那個網了！」

會猜人心的小兵

那個小兵當然不是真的會猜人心，他只是會耍一些小聰明而已，在將領那裡，小兵面對十個人一開始並不知道該如何是好，可是頭腦靈活的他想了一想，便有了一個絕佳的辦法。他對那十個人說：「我知道你們心中是怎麼想的了，你們都在想，誓死也要為我們的將領效忠，對不對？」十個人一聽他這樣說，當然不能否認，連連稱是。

那個將領聽他這麼一說，雖然很不屑，但是也挑不出什麼毛病，又覺得這個人倒也有點有趣，於是就把他放了。

水墨畫中的魂魄

畫中其實沒有什麼魂魄，只因為畫畫的人妙筆生花，把竹子畫的搖曳多姿，大家看見逼真的竹子，彷彿身臨其境，甚至強烈的感受到這股「風」迎面襲來。

老翁的遺產

弟弟搬走了之後，哥哥感到很痛苦，他望著被兩個人掘開的土地又想到了父親，他想反正地已經都掘開了，也沒有挖到黃金，不如順手灑些種子下去吧！這些種子在田裡埋了一段時間，就在哥哥快要忘記的時候，它們發芽了。在哥哥的照料下，到了秋天田裡結滿了黃藤藤的麥穗，哥哥把這些麥穗拿去賣掉，得到了很多黃金。此刻哥哥突然明白，原來這就是父親所說的地下的黃金啊！

哥哥把事情向弟弟解釋了清楚，然後兄弟二人終於和好如初。兩個人從此辛勤勞作，懂得了父親的用心良苦。

天降神兵

軍師請來的不是別的，其實就是那塊祭天的大石頭，瞭解地理的軍師知道那不是普通的石頭，而是天然的鐵礦石，它的巨大吸力，足以把士兵們手中的武器吸過去。

寵物死亡的真相

婦人沒有堅持要保險金，是因為這場火真的是她自己放的。原因很明顯，她想要拿到那份鉅額保險金。但她真的會因為這個殺害自己的寵物嗎？當然沒有，她的寵物狗是因為到了年紀所以老死的。

那麼保險公司的人是怎麼知道縱火者是誰的呢？因為細心的他發現渾身被火灰埋沒的狗的鼻子裡並沒有吸入一點灰塵，這說明火災時這隻狗並不是活著的。那麼只有一種可能就是婦人在說謊！

婦人企圖騙過保險公司，豈不知保險公司對這樣的事情見太多，太有經驗了。

探險家的自殺

兒子自殺是因為他在餐廳吃到的鷹肉的味道與口感，與他在沙漠時吃到的完完全全不一樣。那也就是說，他在沙漠中吃到的並不是鷹肉，很可能是父親害怕他挨餓，把自己身上的肉割了下來給他吃。兒子無法繼續面對下去，於是選擇自殺。

康復患者的自殺

因為周一患的不是別的病，而是眼疾，因為雙目失明所以非常痛苦，痊癒之後的他大喜過望。可是在火車穿越隧道的時候，周圍陷入一片漆黑，可憐的周一以為自己的病又復發了，而且旁邊的人並不瞭解周一的情況，所以也沒有人即時向他做出解釋。精神被疾病折磨的異常敏感的周一以為自己沒救了，承受不了這樣的打擊，絕望之餘，就跳了出去。

精神病人的邏輯

過了一會兒，在警察局暈倒的年輕人醒了過來，他接著敘述剛才的情景，他說：「我的朋友告訴他『我們是在國家銀行後面』之後，那個瘋子向我的朋友舉起了槍，說了一句『你知道的太多了！』隨後就將我的朋友殺害了！」

競爭對手的退讓

矮子並沒有長高，這一切都是另一個競爭對手搞的鬼，他很嫉妒這個得到機會卻把自己比下去的男人。於是半夜偷偷來到這個人的家裡，把所有的家具都用刀鋸給削短了，當早晨這個有點笨的矮子醒來以後，總覺得有哪裡不對，然後他發現家具都矮了很多，所以誤以為自己長高了。直到導演來到矮子的家，拿出皮尺量了一下矮子的身高，發現並沒有變化，於是大家才明白是怎麼回事。

罪犯自首

那個兇手殺的不是別人，正是那個他正在看的電視節目的配音人員。兇手趁配音人員獨自配音的時候將他殺害了，然後換成偷來的事先錄製好的錄音帶。這樣就能迷惑大家對死亡時間的推斷，也能保證自己的不在場證明。可是剛才，兇手正在家中觀看那段電視節目的時候突然沒有了聲音，心虛的他以為是自己當時拿錯了錄音帶，他想像這麼一來錄音帶的事情很快就會敗露，而自己也瞞不了多久了，於是只能主動自首，向員警坦白了一切，希望可以申請寬大處理。

兒子的試探

看到兒子的遺體的父母先是十分驚訝，繼而抱頭痛哭。因為他們看見兒子的雙腿空空蕩蕩，已經殘廢。原來兒子說的那個戰友就是他自己，他用別人的身分來試探他的父母，他害怕自己的父母會嫌棄他，顯然結果也是讓他失望的。那對父母沒有想到，自己的一個決定竟然葬送了孩子活下去的勇氣。

鳥店1

那個客人一開始的確打算選擇那幾隻比較年輕的鸚鵡，於是他開始逐一詢問價錢，而老闆卻告訴這個人除了那隻老一點的比較貴，其餘的都是十美元一隻。這一下就勾起了那個顧客的好奇心，再經過老闆「無意」間流露出來的對那隻老鸚鵡的讚美，這個顧客就越看越覺得唯有那隻老鸚鵡才是箇中珍品，最後花了大價錢，也覺得十分值得。

鳥店2

　　周一在發現周二走了之後，每天就找一個他的朋友去向那個老闆假裝買鳥。第一天，一個人出價六百個金幣，老闆當然沒有賣掉；第二天第二個朋友出價四百個金幣，老闆更是想都沒想。就這樣，第三天出價兩百，第四天出價五十……這時的老闆的心開始動搖了，他想這鳥一天比一天的價格低，好像是卻來越不值錢了，於是老闆下了狠心，決定下一次，一定要將牠盡快出手。結果周一帶著一百個金幣來買鳥，老闆覺得這個人給的價錢比自己想像的還多些，於是終於愉快的答應了這筆賠本買賣。

「邪惡」的官員

　　哥哥解釋說：「其實有些事情並不是大多數人看上去的那樣。」哥哥填補了富人家的牆，是因為他在牆的後面發現了一批寶藏，把牆築好之後，富人家永遠也看不到那些寶藏了。而哥哥殺死了老婆婆家的牛，是因為他發現那隻牛得了很重的傳染病，如果不把牛殺死，那個老婆婆和孫女很可能會被傳染。

消失的老人

　　員警在深夜到來的確讓周二吃驚不少，聽了員警來的原因以後，周二反而表現的有些過分輕鬆。然後他把眾人帶到老者以前的臥室門口，敲敲門，門緩緩打開了。開門的不是別人，就是那個「失蹤」的老者！原來周二清楚老人實際上對這個房子十分不捨，但是又怕周圍沒有人照

顧，所以忍痛賣屋。不怎麼富裕的周二出的價錢雖然少了一點，但是他同意在他買下房子以後允許老人繼續住在這裡，並答應會照顧老人。所以老人經過一番權衡，沒有把房子賣給別人，而是賣給了這個出價最少的青年。

老人當然沒有去養老院，因為他可以繼續在這裡住著，魯莽的員警聽了兩人的解釋以後急忙道歉，然後趕緊撤退了。

造橋師父的隱情

在周二的再三追問下，他的師父終於把事情原委向他解釋清楚。師父說自己造了一輩子的橋，前一陣突然覺得自己老了，身體也不適，於是向國王提出，他不打算再造橋了。愛財如命的國王聽到他的這個決定感到很惋惜，於是國王請求他最後為國家建築一座橋樑。

周二的師父答應了國王的要求，可是那時的他早就沒有了耐心和熱情，他粗製濫造的把橋糊弄完工。當國王看見這座橋的時候驚訝極了，他對師父說：「讓你做最後一座橋，本是想讓它以你的名字命名，你一生築橋無數，我覺得應該讓大家記住你！沒想到你……」周二的師父聽了國王的話十分後悔，但是沒有辦法，這座最失敗的橋還是成了他的「代表作」。

籠絡人心

周二看著周一笑了笑，他終於肯說出真相，「因為我們做事的方式不同。」周二回答說：「你每次都把事情完成的很圓滿，而我每次都要

故意留下一個小缺口，之後請我的下屬去完成它。」看見周一似懂非懂，周二又解釋說：「員工不僅需要物質上和語言上的鼓勵，讓他們覺得自己有很的大價值、自己被需要，那往往比任何的鼓勵都有效。」

午夜「幽靈」

事情並不是周一想像的那樣，周一的朋友和他的妻子只是擔心大雨破壞了魚池，所以出來看看，至於走在水面上，完全是因為魚池表面其實是有一個小橋。但是下雨天水面增高，小橋被水淹沒，走在小橋上的人就好像走在水面上一樣。

可惡的消息來源

「因為他們說，他們曾看見了有人像瘋子一樣，挖掘那塊地。如果地裡沒有寶藏，誰會去挖它呢？」周一回答。

國家圖書館出版品預行編目資料

史上最好玩動腦智力題（活化腦力篇）／腦力&創意工作室編著.
－－第一版－－台北市：宇河文化 出版；
紅螞蟻圖書發行，2010.11
面　　　公分－－(新流行；24)
ISBN 978-957-659-811-1（平裝）

1.智力遊戲

997　　　　　　　　　　　　　　　99020389

新流行 24

史上最好玩動腦智力題（活化腦力篇）

編　　著／腦力&創意工作室
美術構成／Chris' office
校　　對／鍾佳穎、楊安妮、朱慧蒨
發 行 人／賴秀珍
榮譽總監／張錦基
總 編 輯／何南輝
出　　版／宇河文化出版有限公司
發　　行／紅螞蟻圖書有限公司
地　　址／台北市內湖區舊宗路二段121巷28號4F
網　　站／www.e-redant.com
郵撥帳號／1604621-1　紅螞蟻圖書有限公司
電　　話／(02)2795-3656（代表號）
傳　　眞／(02)2795-4100
登 記 證／局版北市業字第1446號
港澳總經銷／和平圖書有限公司
地　　址／香港柴灣嘉業街12號百樂門大廈17F
電　　話／(852)2804-6687
法律顧問／許晏賓律師
印 刷 廠／鴻運彩色印刷有限公司
出版日期／2010年 11 月　第一版第一刷

定價 240 元　港幣 80 元

ISBN　978-957-659-811-1　　　　　　Printed in Taiwan